MASTERS OF CINEMA

FRANCIS FORD COPPOLA

弗朗西斯·福特·科波拉

STÉPHANE DELORME

〔法〕史蒂芬·德洛姆———著
王田———译

北京大学出版社
PEKING UNIVERSITY PRESS

著作权合同登记号 图字：01-2019-1110

图书在版编目（CIP）数据

弗朗西斯·福特·科波拉 /（法）史蒂芬·德洛姆著；王田译 . —北京：北京大学出版社，2020.11

（光影论丛）

ISBN 978-7-301-31570-5

Ⅰ. ①弗… Ⅱ. ①史… ②王… Ⅲ. ①科波拉(Coppola, Francis Ford 1939–)—电影导演—导演艺术—研究 Ⅳ. ①J911.1

中国版本图书馆CIP数据核字（2020）第157668号

Original title: "Francis Ford Coppola" © Cahiers du Cinéma 2012
This Edition published by Peking University Press under licence from Cahiers du Cinéma SARL.

All rights reserved. No part of this publication may be reproduced, stored in retrieval system or transmitted, in any form or by any means, electronic, mechanical, photocopying, recording or otherwise, without the prior permission of Cahiers du Cinéma.

原标题："弗朗西斯·福特·科波拉" © 电影手册
本书由电影手册（英国）有限公司授权北京大学出版社出版。

保留所有权利。未经电影手册有限公司事先许可，本出版物的任何部分不得以电子、印刷、影印、录音或其他任何方式复制、存储在检索系统中或向外传播。

书　　　名	弗朗西斯·福特·科波拉 FULANGXISI FUTE KEBOLA
著作责任者	〔法〕史蒂芬·德洛姆（Stéphane Delorme） 著　王田 译
责任编辑	谭艳　路倩
标准书号	ISBN 978-7-301-31570-5
出版发行	北京大学出版社
地　　　址	北京市海淀区成府路205号 100871
网　　　址	http://www.pup.cn　新浪微博：@北京大学出版社
电子信箱	pkuwsz@126.com
电　　　话	邮购部 010-62752015　发行部 010-62750672　编辑部 010-62707742
印　刷　者	天津图文方嘉印刷有限公司
经　销　者	新华书店
	720毫米×1020毫米　16开本　10.75印张　136千字 2020年11月第1版　2020年11月第1次印刷
定　　　价	68.00元

未经许可，不得以任何方式复制或抄袭本书之部分或全部内容。
版权所有，侵权必究
举报电话：010-62752024　电子信箱：fd@pup.pku.edu.cn
图书如有印装质量问题，请与出版部联系，电话：010-62756370

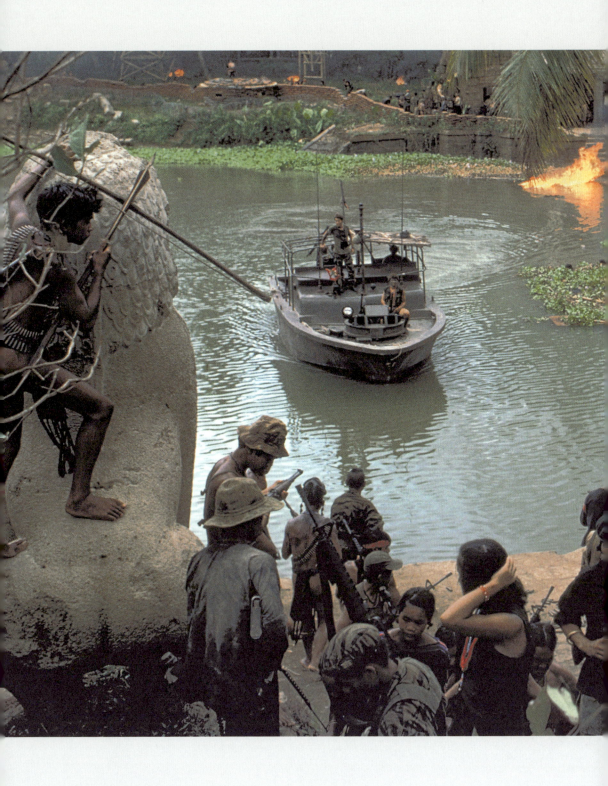

目录

001 引言

第一章 青年时代：从《今夜缠绵》到《雨族》

006
007 初试啼声
012 去好莱坞
017 去旧金山

第二章 权力巅峰：从《教父》到《现代启示录》

023
024 铸就错误
027 邪恶的谱系
033 痛苦的人物
038 听
042 比迪士尼乐园好
046 一部冒险电影

055 第三章 成熟时期:从《心上人》到《创业先锋》
056 西洋镜的乌托邦
058 一个实验室
066 被青春拯救
068 黄金时代
074 滴答的时钟和『生锈』的锈
081 后视电影
084 两人和好
087 黑色与粉色的自画像

095 第四章 感觉良好:从《教父3》到《造雨人》
097 黑赭色
106 资产负债表

117 第五章 返老还童:从《没有青春的青春》到《泰特罗》
122 家族
132 大事记
139 作品目录
157 仅作为制片人
161 精选书目

引言

我们所有的偶像人物的职业生涯，都包含着某些我们更喜欢抑制的形象。其中之一就是，1971 年的弗朗西斯·福特·科波拉（Francis Ford Coppola），那时仅仅 32 岁，正在拍《教父》(*The Godfather*)。混乱的拍摄间隙，科波拉躲进洗手间避难，震惊地偷听到一些低级技术人员嘲笑他的不称职和无能，预言他肯定会被片厂老板换掉。科波拉的困惑在于，自己为什么会同意改编一本让他一点儿也不兴奋的小说。就像法国新浪潮导演们让老电影重新焕发了生机一样，他更愿意拍摄原创剧本。自从 1941 年奥逊·威尔斯（Orson Welles）执导了《公民凯恩》(*Citizen Kane*)之后，在好莱坞，"没有选择"看上去简直是不可能的。换句话说，科波拉一定要拍《教父》吗？然而，这个年轻人克服了每一个困难，解决了每一个矛盾，引领了一个被称为"新好莱坞"的时代。它向所有愤怒的年轻人敞开大门——马丁·斯科塞斯（Martin Scorsese）、布莱恩·德·帕尔玛（Brian De Palma）、史蒂文·斯皮尔伯格（Steven Spielberg）、乔治·卢卡斯（George Lucas）等，他们仍在制作最好的一些美国电影。

但是，科波拉的伟大不能被简化为那一次神来之笔。经由 20 世纪 70

《惊情四百年》（1992）中的莎迪·弗罗斯特（Sadie Frost）和安东尼·霍普金斯（Anthony Hopkins）

年代的票房高峰与80年代的低谷，其职业生涯经历了一个令人眼花缭乱的旅程，表现出一种无可比拟的真诚和对标准的尊重。在每一部电影中，他都会质疑自己在风格上的进步，以满足手头主题的需要。《小教父》(*The Outsiders*)所体现的20世纪60年代乡村青少年生活的抒情颂扬者，与在菲律宾丛林中通过扩音器执导《现代启示录》(*Apocalypse Now*)的狂野自大狂同等重要。这种骄傲与谦逊的混合，并非是其作品中最矛盾的一面。正是在这种风格的极端差异中，他强加了一系列高度一致，亦是他所痴迷的主题——个体、家庭、权力、情感、青春、想成为神——以表面上看起来截然相反的《惊情四百年》(*Bram Stoker's Dracula*)和《家有杰克》(*Jack*)为证，它们对于永生有着同样的渴望。现在的科波拉，在自我放逐了十年之后，用《没有青春的青春》(*Youth Without Youth*)和《泰特罗》(*Tetro*)恢复了"勇气"。是时候了，一步一步，探索这个永葆青春的男人不可预知的生涯。

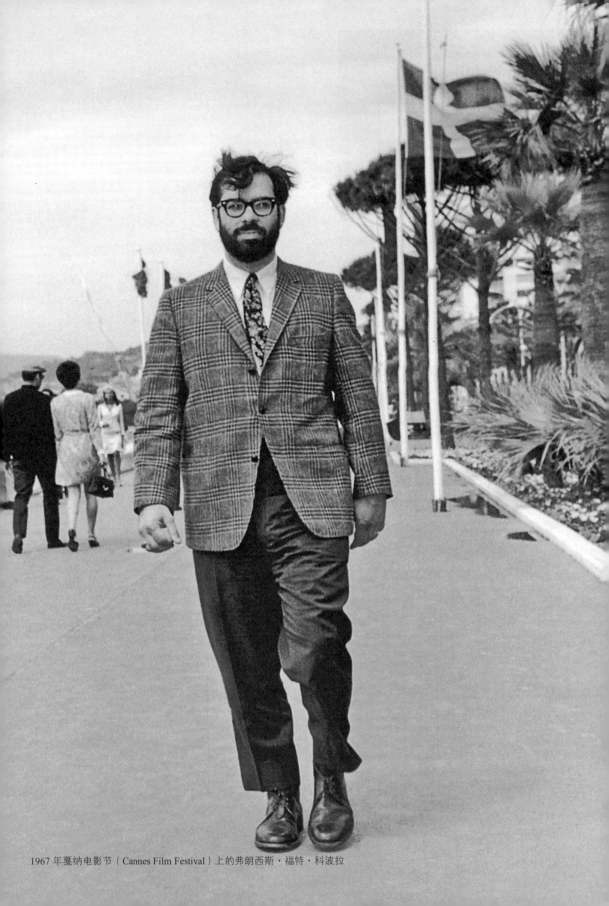

1967年戛纳电影节（Cannes Film Festival）上的弗朗西斯·福特·科波拉

第一章

青年时代：

从《今夜缠绵》

到《雨族》

要懂得我是谁,就必须懂得五岁小男孩时的那个我。那时的我充满激情,喜欢为朋友们演戏,也喜欢让他们跟我一起演戏。我现在仍然喜欢那么做。那个五岁的弗朗西斯,无疑是最好的弗朗西斯。他还在那儿。事实上,我是个幸存者,一个幸存的小孩。[1]

[1] 让-皮埃尔·拉瓦尼雅(Jean-Pierre Lavoignat)专访,《片厂》(*Studio*)第28期,1991年4月,第126页。

初试啼声

弗朗西斯·福特·科波拉，1939年4月7日出生于密歇根州的底特律市（Detroit，Michigan），是伊塔利亚·科波拉（Italia Coppola）与卡迈恩·科波拉（Carmine Coppola）之子。他有个哥哥，名叫奥古斯特（August），科波拉非常崇拜他。科波拉还有个妹妹塔莉娅·夏尔（Talia Shire），后来在《教父》（*The Godfather*，1972）中扮演老教父的女儿。父亲卡迈恩·科波拉的工作变动——他是个长笛演奏家与指挥家——使这个家庭在定居纽约皇后区之前经常搬家（科波拉仍然记得在学期中间转学的惶恐）。九岁时科波拉得了小儿麻痹症，这意味着他不得不在床上度过整整一年。半瘫痪且被隔离着，他就用一台8毫米幻灯机、木偶和一台电视机自娱自乐。小科波拉把自己变成了一个口技表演者和剪辑师，开心地把家庭录影带剪辑在一起，再用一台录音机给它们配上声音。从隔离中出来后，他就给邻居小孩展示他的宝贝，并向他们提供收费观看服务。电影导演和商人，就这样诞生了。

最初，科波拉的心分裂在戏剧和电影之间。1960年，他从纽约的霍夫斯特拉大学（Hofstra University）的戏剧专业毕业。在学校时，他成

 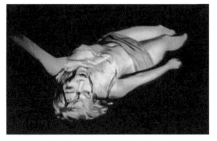

《痴呆症》中的威廉·坎贝尔（William Campbell）、艾斯纳·邓恩（Eithne Dunne）和巴特·帕顿（Bart Patton）

《痴呆症》中的卢安娜·安德斯（Luana Anders）

功地编剧和导演了戏剧作品。他又向西行进，进入加州大学洛杉矶分校（UCLA）——一个非常小的电影学校。不像他那些更为自命不凡的同窗，科波拉已经有了在好莱坞工作的意向。但是那时还没有一所电影学校培养出一名导演，他怎么才能弥补这个差距呢？

科波拉抓住了出现的第一个机会：为一个"二级"市场，制作一部众多演员衣着暴露地出演的"裸体"电影。《黑胡椒》（The Pepper），喜剧大于色情，描绘了一个初露头角的偷窥狂，窥视他的摄影师邻居房间里的姑娘。一位发行商对这部影片表现出兴趣，条件是把这部短片与另一部他已经有的色情西部片结合起来。科波拉同意了，额外拍了一些场景，并请他父亲作了一首爵士乐曲，1961年长片出炉——被冠以《今夜缠绵》（Tonight for Sure）的片名，署名科波拉。银幕上，两个男孩追忆着他们的不幸时，有着诸如"伊莱克特拉"（Electra）和"伊克提卡"（Exotica）戏称的年轻姑娘们半裸地嬉戏着。这并不是真正的色情，但是因为裸体电影正生意兴隆，科波拉同意以同样的原则拍摄50分钟的彩色影片，再并入一部德国黑白电影中。其结果就是《男侍者与寻欢女》（The Bellboy and the Playgirl），1962年出品。

彼时，独立电影制片人罗杰·科尔曼（Roger Corman）[1]正在寻找助手，

[1] 自20世纪50年代中期起，罗杰·科尔曼执导并制作了快速完成的低成本B级片，诸如《维京女人》（Viking Woman）、《年轻野蛮人》（Teenage Cave Man）。他因拍摄改编自埃德加·爱伦·坡（Edgar Allan Poe）小说的《红死病》（The Masque of the Red Death，1964，文森特·普莱斯［Vincent Price］主演）以及为新人创造机会而著称。他搬到好莱坞后，为很多导演包括乔纳森·戴米（Jonathan Demme）、蒙特·赫尔曼（Monte Hellman）、马丁·斯科塞斯等人提供了他们的第一份工作，也因此，他甚至被人称为"科尔曼学校"。

就雇用了这个热切的年轻学生做万事通的"三脚猫"。在做了各种低级工作之后,科波拉接受了1963年《年轻赛手》(*The Young Racers*)的音响师工作。这部影片是科尔曼在利物浦大奖赛(Liverpool Grand Prix)上拍的,因为预算中剩下2万美元,他大胆的助手建议在不远的爱尔兰再拍一部电影,这就是《痴呆症》(*Dementia 13*,1963)的源起,三天完成剧本,九天完成拍摄。科波拉的加州大学洛杉矶分校的伙伴们火速加入,其中有埃莉诺·尼尔(Eleanor Neil),拍摄结束后科波拉娶了她。这部哥特式(gothic)惊悚片充满了希区柯克式(Hitchcockian)主题:一个母亲被女儿的死所困扰,淹死在湖里(《蝴蝶梦》[*Rebecca*],1940);在闪回中,一个儿子意识到他要对此负责(《爱德华大夫》[*Spellbound*],1945);一个美丽却贪婪的年轻女人在半小时后失踪,被斧头砍成了碎片(《惊魂记》[*Psycho*],1960)。程式与套路奏效了,性与暴力是当时的指令。科尔曼对结果不满意,让第二摄制组在加州重拍了一些场景。这也是他们合作的终结。

眼睛和剪辑台

罗杰·科尔曼在好莱坞拥有独一无二的地位。他是第一个认识到青少年观众日益增长的重要性,进而制作适合青少年在汽车影院观看的一小时电影的人。性与暴力是生意的一部分。他的小公司AIP(The modest American International Pictures)蓬勃发展,推出年轻人才,给他们提供各种各样的工作。科波拉首先协助了一个轻率的项目,作为一个狂放不羁的剪辑师的经历让他尤其适合这份工作:重新剪辑和配音一部从莫斯科电影制片厂(Mosfilm)买来的苏联电影——亚历山大·波多什柯(Aleksandr Ptushko)的《萨特阔》(Sadko,1953年获得威尼斯电影节银狮奖),后被冠以一个不恰当的片名《辛巴达航海记》(The Magic Voyage of Sinbad)。显然,AIP里没人了解俄国人,

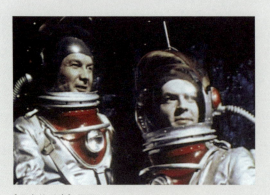

《天空的呼唤》画面

而且这个故事在观看电影时被改写了。汽车影院里吵闹的观众,对看到一个俄罗斯英雄并不感到奇怪,现在这位英雄变成了金发碧眼的辛巴达,穿着皮毛度过他的一千零一夜。

科波拉在 AIP 的另一个失误项目——《天空的呼唤》(*Battle Beyond the Sun*, 1963)中扮演了更重要的角色。它原初是一部苏联科幻电影《哭泣苍穹》(*Nebo Zovyot*, 1963),描绘了将地球分成两半的两个竞争性半球去往火星的竞赛。这明显是一个关于征服太空的寓言。就像学生的恶作剧或是某种"情境主义劫持"(Situationist hijacking),这部宣传电影变异成一部怪物电影。在火星上,完全由科波拉创造出来的一个奇怪生物,袭击了地球人。一身红的宇航员和怪物之间的跳切异常明显:宇航员们撅着嘴,挂着永恒的微笑,而这个怪物也陷入了困境。很难想象科波拉怎么会有这样一种创意,除非是为了逗那些并不傻的青少年开心。

没有脸的眼睛,将在几部电影里奇异地再现(《教父2》,1974;《家有杰克》,1996),这也许参考了与导演几近同名的可怕的科佩琉斯博士(Dr Coppelius,在意大利语中 Coppo 是"眼睛"的意思)的故事。科佩琉斯是德国作家 E. T. A. 霍夫曼(E. T. A. Hoffman)的小说《沙人》(*The Sandman*)中的人物,他偷了小孩子的眼睛。"沙人"(Sandman),也是《棉花俱乐部》(*The Cotton Club*, 1984)中一个主人公的名字。

去好莱坞

与科尔曼合作的终结,科波拉自然失望,但他也同时抓住了下一个出现的机会:独立制片公司第七艺术(Seven Arts)的一个编剧合同。数月之内,他完成了那里的每一项工作。第七艺术是一所很棒的学校,所以不像那一代的其他导演,科波拉是在体制内起步,这就解释了他迅速成名以及片厂信任他的原因。[1] 当第七艺术与华纳公司合并时,科波拉感觉他的时机来了。他打碎他的"小猪扑满"(即存钱罐——译者注),启动了《如今你已长大》(*You're a Big Boy Now*, 1966)这个项目,将一个既成事实呈给片厂。"华纳-第七艺术"被诱惑,上了船。

二十七岁的时候,科波拉为片厂执导了他自己写的一部电影。"《如今你已长大》被认为是一个奇迹。"[2] 科波拉的第一部"严肃"长片也是他最

[1] 他写了11个剧本,包括约翰·休斯顿(John Huston)的《金色眼睛的映像》(*Reflections in a Golden Eye*, 1967)、西德尼·波拉克(Sydney Pollack)的《蓬门碧玉红颜泪》(*This Property Is Condemned*, 1966)、雷内·克莱芒(René Clément)的《巴黎战火》(*Paris brûle-t-il?*, 1967)以及富兰克林·J. 沙夫纳(Franklin J. Schaffner)的《巴顿将军》(*Patton*, 1970)。

[2] 彼得·比斯金(Peter Biskind):《逍遥骑士,愤怒公牛》(*Easy Riders, Raging Bulls*),布鲁姆斯伯里出版社(Bloomsbury),伦敦,2009年,第34页。

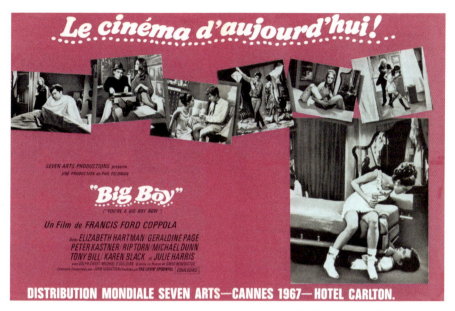

为 1967 年戛纳电影节制作的《如今你已长大》海报

轻松愉快的一部电影。法国，清新，梦幻，这部活泼喜剧是在向法国新浪潮致敬。主人公穿着滚轮溜冰鞋横穿纽约，一边走一边开心地和路人搭讪，就像让-保罗·贝尔蒙多（Jean-Paul Belmondo，《筋疲力尽》[À bout de souffle]的男主角）一边刮胡子一边吸烟。炫目的开篇场景标志着这是科波拉真正的电影处女作：一个移动镜头进入一个餐厅中景，在背景里的摇滚乐的衬托下，出现了一个女孩巨大的瘦长身影，迫使摄影机向后移动。

一个年轻人对这个芭芭拉·达林（Barbara Darling）式的人物——一个集学生、模特、女演员、摇摆舞者于一身的人——想入非非。他的心魔促使他穿过玫瑰色的纽约，直到他和这个美人形成一种轻微的受虐/施虐的关系。一个衣着传统的妈咪男孩，与《毕业生》（The Graduate，1967）里的达斯汀·霍夫曼（Dustin Hoffman）简直一模一样，如果我们忽略了这个事实的话——科波拉的电影在先；男孩那令人窒息的父母所代表的主题

20世纪60年代的科波拉

将成为一种典型,如果从更积极的角度来看的话——即家庭。《如今你已长大》是一场令人愉悦的风格实验,尽管如此,它还是被选中代表美国参加戛纳电影节竞赛单元(这是科波拉电影节冒险的开始,后来他擒获过两座金棕榈大奖),正是从那时起,科波拉有了一种神童的气质。

20世纪60年代末,好莱坞片厂犹豫不决的时刻也是其实现突破的理想时机。出乎意料的是,作为法国新浪潮与罗杰·科尔曼的非典型门徒,科波拉得到了一个制作歌舞片的机会,与弗雷德·阿斯泰尔(Fred Astaire)和佩图拉·克拉克(Petula Clark)合作《菲尼安的彩虹》(*Finian's Rainbow*,1968)。科波拉同意了,既是出于对一本他熟记于心的"书"的真挚的爱,也是为了让他的父亲高兴一下——是他父亲向他介绍了这个百老汇经典作品。但是他要努力应付一个愚蠢又薄弱的剧情,而且片厂要将它变成一场"巡回演出"(包含幕间休息的70分钟长的电影)的决定,对这部低预算电影毫无益处。科波拉的贡献,主要在于提及了民权运动,尤其是一场意想不到的静坐示威,使故事契合了时代的脉搏。眼花缭乱的色彩(各种各样的绿色阴影)以及对歌曲的精心使用,意味着这部质量一般的电影并没有(完全)毁掉科波拉的电影生涯,他继续着他那顽固的制作歌舞片的欲望——虽然总是不成功,如1982年的《心上人》(*One from*

《如今你已长大》中的迈克尔·邓恩（Michael Dunn）和伊丽莎白·哈特曼（Elizabeth Hartrnan）

the Heart），或1984年的《棉花俱乐部》被放弃的歌剧脚本，以及1988年的《创业先锋》（*Tucker: The Man and His Dream*）。科波拉喜欢告诉人们：二十八岁时他是片厂最年轻的电影人，但是在那儿，他遇到了未来的合作者乔治·卢卡斯，一个比他更年轻的家伙。[1]

[1] 卢卡斯赢得华纳兄弟公司的一笔拨款，观察《菲尼安的彩虹》的拍摄。他的短片《电子迷宫》（*Electronic Labyrinth: THX 1138 4EB*）令科波拉印象深刻，科波拉鼓励他拍摄长片。而后，卢卡斯以未明确的"助理制片人"身份，参与了《雨族》（*The Rain People*）的制作。

《菲尼安的彩虹》中的弗雷德·阿斯泰尔与佩图拉·克拉克

去旧金山

好莱坞对《菲尼安的彩虹》的完成方式很满意。科波拉将自己的酬金投资在一个更为个人化的项目以及购买设备上;纵观他的电影生涯,这两者总是相伴而行。让我们再来一次!他让"华纳-第七艺术"相信他已经准备开拍,但是需要更多的资金。这种虚张声势奏效了,他获得了"额外的"资金来拍摄电影。

1969年的《雨族》,是基于科波拉小时候发生的事,他的母亲失踪了好几天。拍《菲尼安的彩虹》是为了取悦父亲,现在他似乎又"为"他的母亲拍了这部《雨族》,作为解开她离家出走那段日子之谜的一种方式。一个怀孕的女人逃离她的家庭,在路上遇到一个前足球运动员,他是个哑巴,但是讨人喜欢。她无法应付怀孕的事,却又发现自己正在照顾一个行为像婴儿的成年人。

这部公路片有一种隐喻性。在电影开篇,这个女人莫名其妙地逃离,预示了芭芭拉·罗登(Barbara Loden)在《旺达》(*Wanda*,1970)里更为激进的流浪,随后延续这一经典模式的是更具暗示性的马丁·斯科塞斯

《雨族》中的雪莉·奈特（Shirley Knight）与詹姆斯·凯恩（James Caan）

的《再见爱丽丝》（*Alice Doesn't Live Here Anymore*，1973）——比较一下那个时期这两部杰出的公路片，主人公都是女性。最鼓舞人心的时刻都与退缩有关，比如沃尔特·默奇（Walter Murch）在《五百年后》（*THX 1138*）中做的长长的电话对话的声音剪辑，女演员的声音像是越过她说话的镜头而从电话听筒里听到的一样。声音与形象的分离，在1974年的《窃听大阴谋》（*The Conversation*）中被强化，那是另一个自我隔绝的案例，一个孤独的男人从世界隐遁。

尽管《雨族》可能太过强烈地显示出现代欧洲电影的影响，但是这部影片很受欢迎。更重要的是，《雨族》是挑战"每一次拍摄都将代表科波拉"的第一例。要感谢1969年丹尼斯·霍珀（Dennis Hopper）的《逍遥骑士》（*Easy Rider*）的成功，科波拉得以说服华纳公司允许这

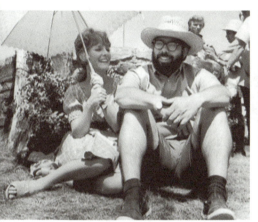 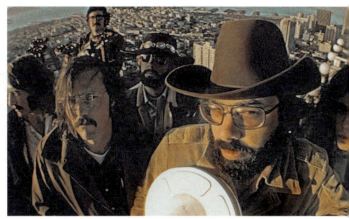

科波拉与佩图拉·克拉克在《雨族》片场　　　　20世纪70年代的科波拉与西洋镜团队

部电影在外景地拍摄：八辆车离开纽约八星期，一直远行至内布拉斯加（Nebraska），在那儿待了两个月。"房车"包括一个工作室、一台剪辑设备（赶好莱坞订单，三天内送回），确保了科波拉的高度自主。在内布拉斯加的奥加拉拉（Ogallala）的剪辑经历，使科波拉确信他需要远离好莱坞——如果他想继续在最小的干预下工作的话。

造访旧金山时，科波拉发现了一个完美地点，其与洛杉矶的距离刚好恰当。1969年春天，他与伙伴乔治·卢卡斯和沃尔特·默奇搬过去，创立了美国西洋镜（American Zoetrope）。现在，他可以开始从宏观上进行思考了。科波拉满脑子都是征服的念头，将西洋镜不仅视为一个抵抗之地，亦是一个与好莱坞竞争之地：一个将满怀热情的加州大学洛杉矶分校年轻毕业生聚集在一起的天堂，一个崭露头角的导演们的伊甸园。由于科波拉离不开片厂的支持，于是他再次向华纳公司"虚张声势"，为他公司最初的七部电影提供资金支持——从卢卡斯的《五百年后》开始。[1] 年轻人的厚脸

[1] 其他被扔在一边的项目，包括他写的剧本《窃听大阴谋》，以及乔治·卢卡斯与约翰·米利厄斯（John Millius）写的关于越战的剧本《现代启示录》。

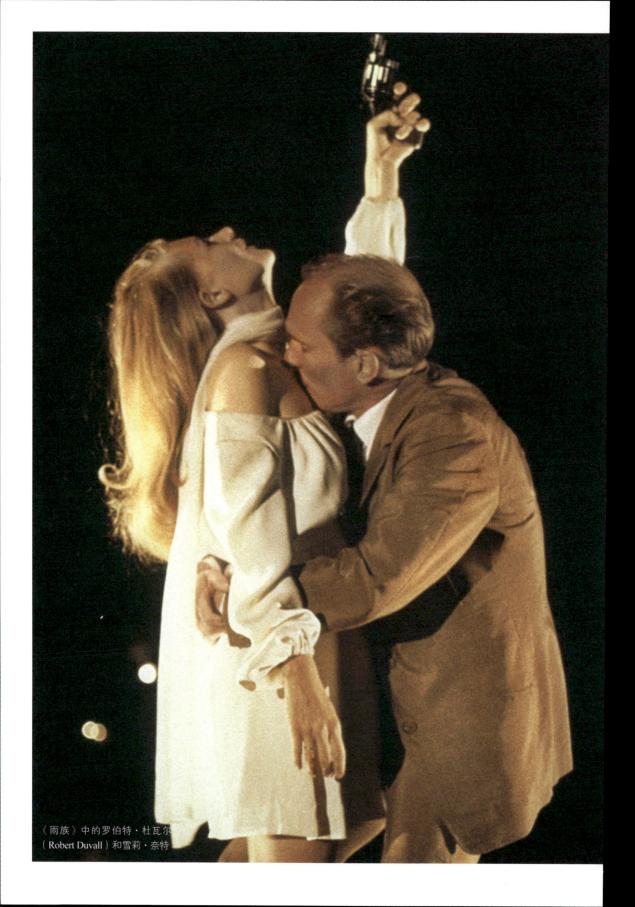

《雨族》中的罗伯特·杜瓦尔
(Robert Duvall)和雪莉·奈特

皮,为他赢得了合同。但是这种兴奋并没有持续太久,片厂因为十分讨厌卢卡斯的电影,要求科波拉偿还全部投资。1970年11月,华纳撤回资助,西洋镜负债数年,科波拉电影生涯的第一阶段告终。

尚处于"在灰烬里重生"的阶段时,科波拉被他1966年联合创作的一个剧本拯救了,这就是1969年拍摄、1970年上映的《巴顿将军》。1971年,科波拉获得奥斯卡最佳原创剧本奖,这一成功足以重振片厂对他的信心。

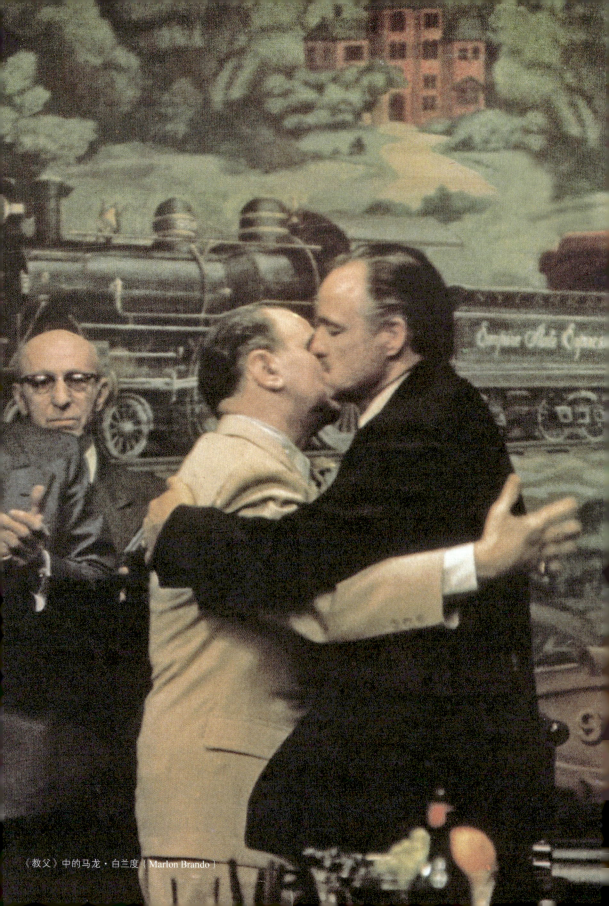

《教父》中的马龙·白兰度(Marlon Brando)

第二章

权力巅峰：

从《教父》

到《现代启示录》

铸就错误

不管科波拉作为编剧多么有才华、作为导演多么有雄心，或者作为一个人有多勇敢，问题仍然存在：片厂是如何把《教父》交给一个几乎名不见经传的电影人的？基于一本成功的小说，派拉蒙最初计划制作一部不太贵的电影（250 万美元预算）。选择一个听话的导演似乎是明智的，他能拍得快，而且一个意大利裔美国人将赋予这个项目额外的保障。"科波拉"这个名字，本身即是一种暗示。很快，小说的日益成功加重了压力，而导演想要重现 20 世纪 40 年代而不是将小说作现代化处理的愿望，也使预算翻倍。

我们该如何解释这位年轻的导演突然发展出这样的广度和雄心呢？《教父》既成为传统意义上的伟大史诗传奇——就像 1963 年维斯康蒂（Luchino Visconti）的《豹》（*Il Gattopardo*），又完全符合时代精神。我们现在忽视了它的革命性创新，但我们需要记住这一点。摄影师戈登·威利斯（Gordon Willis）的阴影摄影，将我们带入一个秘密的世界。我们可能赞美它的克制，但同时，那克制又是咄咄逼人的。片厂老板抱怨道：在那些半明半暗中拍摄的长对话场景里，什么也看不见。沃尔特·默奇的混音使犯罪场面完全

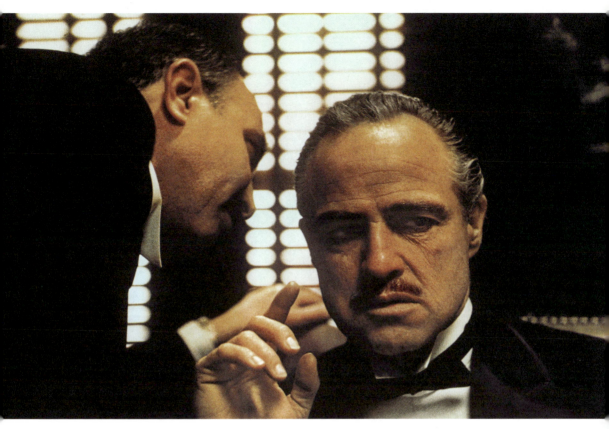

《教父》中的萨尔瓦多·柯斯托（Salvatore Corsitto）与马龙·白兰度

沉默，而在随后的场景中他使用了一首令人哀伤的挽歌。暴力以一种冰冷的、壮观的方式突然爆发，深深铭刻在一个人的记忆中：一个马头滑到倔强不从命的片厂老板的床单上，鲜血淋淋；或是对桑尼的谋杀——他在车边被打成筛子，这一场景是阿瑟·佩恩（Arthur Penn）的《邦妮与克莱德》（Bonnie and Clyde，1967）或安迪·沃霍尔（Andy Warhol）的丝网印刷作品《银色车祸》（Silver Car Crash）的回响。

阴暗，沉默，暴力——导演的这些发明，是为了成就一幅渴望在神话般的尺度上被丈量的画布而服务的。两小时五十五分钟，它追溯了两代教

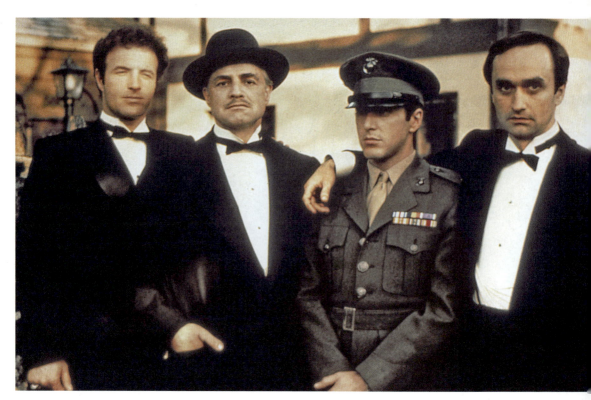

《教父》中的詹姆斯·凯恩、马龙·白兰度、阿尔·帕西诺、约翰·凯泽尔

父的衰落与崛起。父亲与儿子，唐·维多·柯里昂（Don Vito Corleone，马龙·白兰度扮演）和他最小的儿子迈克（Michael，阿尔·帕西诺[Al Pacino]扮演），两个人物总是处于"在……之际"（成长、死亡）：在此，我们拥有了所有科波拉作品的母题。他们由三个"儿子"陪伴：老大桑尼（Sonny，詹姆斯·凯恩扮演），刚愎自用；老二弗雷多（Fredo，约翰·凯泽尔[John Cazale]扮演），一个懦弱的花花公子；德国-爱尔兰裔军师，教父精神上的儿子汤姆·哈根（Tom Hagen，罗伯特·杜瓦尔扮演），有着令人钦佩的冷静，尽管他的血管里没有流着唐·维多·柯里昂的血。迈克最初被冷落，后来带受伤的父亲去医院，在一个可怕的场景中树立起自己的威望。开篇时，他表现出对黑帮犯罪的厌恶，并对未来的妻子凯（Kay，黛安·基顿[Diane Keaton]扮演）倾诉着他未来的人生："那是我的家庭，不是我。"但从那一刻起，他变成了他的家庭。

邪恶的谱系

《教父》是一个关于罪孽的故事。我们需要做的，就是比较影片的开头与结尾——平行剪辑的两场庆典与同时发生的犯罪。开篇已经成为经典，它展现给我们的，一边是家族的花园里大家正在庆祝教父的女儿康妮（Connie）的婚礼；另一边是她的父亲正在黑暗的办公室里谈生意。剪辑揭示了这位"老板"隐藏在家庭表象与一个不可告人的世界之下，在这个段落之后，两个世界就和平共存了。

影片结束时，事情变得非常不一样。当康妮的儿子受洗时，迈克的党羽消灭了五大对立家族的首领。庆典再次服务于掩盖暴行，这一次，犯罪不仅是庆典的反面，也是它的矛盾所在。神父对康妮儿子的教父迈克的询问"你会背弃撒旦吗"与迈克下令执行的异常暴力的行动之间，有一种绝对的矛盾。迈克撒谎了；他失去了灵魂。大屠杀将吞噬他自己的兄弟，家族不再安全，教父变成了一个暴君。

迈克·柯里昂，是一个悲剧人物，有着黑帮老大天然的威严。他为所欲为，像一个自由的人。然而，这一切都将重压于他。带着忧郁的表情，

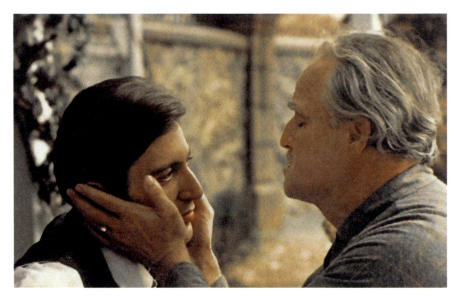

《教父》中的阿尔·帕西诺与马龙·白兰度

他的肩膀被沉重的责任压弯了,肩负着对他来说难以承受的命运重担。他向战争机器的转变,伴之以尼诺·罗塔(Nino Rota)谱写的悲伤的华尔兹舞曲;他在父亲的阴影里摸索着前进,因为他似乎自古以来就"为此而生"。从一个柯里昂(维多)到下一个柯里昂(迈克),通过不一样的家族仇恨,我们在内部陪伴了这个家庭,它像一座小西西里岛,悲剧地漂浮在法律和道德之上。[1] 更让人惊奇的是,就20世纪60年代这一代的导演而言,并没有关于黑帮的政治与经济方面的参考资料,"黑手党"(Mafia)是一个从未被讲过的词。资本主义是一个旨在攫取权力的现代体系,也是一个游乐

[1] "我相信美国。"《教父》始于这一令人难忘的话语。在一个长焦镜头中,维多正在倾听一个"臣民"的抱怨,就像一个导演在思考一个演员的选角。"我相信美国,但是我更相信西西里。"这个抱怨好像说的是这个意思。我相信法律,但没有什么比得上家族仇恨。法律的唯一代表彻底腐败了,警长被收买。片中的警长由"牛仔"斯特林·海登(Sterling Hayden)扮演,他出演过尼古拉斯·雷(Nicholas Ray)执导的《荒漠怪客》(*Johnny Guitar*,1954)。

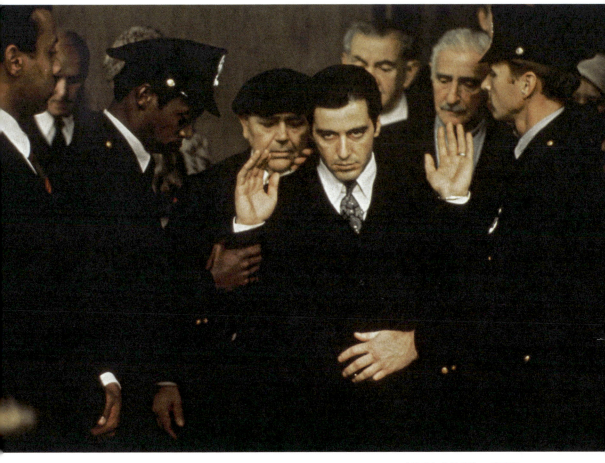

《教父》中的阿尔·帕西诺

场;资本主义并不是恶魔。[1]

 这一成就在很大程度上反映在科波拉的这部作品中:关于一个男人的权力、欲望和无度的浪漫全景,包括失去爱与家人的终极冒险。这是一个

[1] 阿尔贝·费拉拉(Abel Ferrara)的黑帮片,通过揭露资本主义肆无忌惮的暴力(《纽约王》[*King of New York*],1990)以及一个"坏"血统家族的罪恶(《葬礼》[*The Funeral*],1996),对科波拉神话提出了强有力的挑战。

即兴创作的杰作

令《教父》辉煌的那些人,最初看上去像一个预备团队:在一系列砸锅之后,马龙·白兰度成为一个不受欢迎的人;阿尔·帕西诺被制片人罗伯特·埃文斯(Robert Evans)形容为"小娃娃",除了在杰瑞·沙茨伯格(Jerry Schatzberg)执导的《毒海鸳鸯》(The Panic in Needle Park,1971)中出现过他的名字(片厂本想用罗伯特·雷德福[Robert Redford]的)外一无所有;詹姆斯·凯恩和罗伯特·杜瓦尔在《雨族》中初次露面;戈登·威利斯,后来伍迪·艾伦(Woody Allen)的摄影师,当时简历几乎空白,只有艾伦·J. 帕库拉(Alan J. Pakula)的《柳巷芳草》(Klute,1971)可以吹嘘。其余的,科波拉转向了他的家人(他的妹妹扮演康妮——迈克的姐姐),他描述《教父》是"家庭制作的一部家庭电影"。这个新近被丢进片厂体系的年轻人执导的这个项目的经费,看上去几乎不可信。但是很快,风向变了,拍摄变成了一场意志的战争。冒着随时可能被解雇的风险,科波拉不得不展示各种不同的技能,包括即兴创作和节约开支。

首先,戈登·威利斯被提升。他将自己确立为导演的对手,倡导直截了当、不加修饰的电影拍摄法的经典价值,反对科波拉所追求的风格化手法。《教父》的摄影是一个双头怪物的产物。但是不久之后,片厂(科波拉走得如此远,以致片厂委任了一个"替代"导演偷偷

盯着他）的压力确保了他们齐心协力。财务约束意味着电影必须使用两台摄影机快速拍摄。教父戏剧性的死——在倒在西红柿地里之前，他在花园里与孙子一起玩——这一幕是在午餐时间使用两台摄影机即兴创作的，与电影其他部分一点儿也不像。人员密集的教父葬礼场面，柯里昂家族与那些曾经背叛他们的人面对面，这个场

《教父》中的科波拉、马龙·白兰度与阿尔·帕西诺

景以一系列直截了当的俯拍、仰拍及反打镜头展现。气氛紧张得可以用刀来削，然而拍摄那天，科波拉坐在一个墓碑上愤怒地哭泣，因为他无法以自己的方式拍摄这个场景。

然而"急就章"比这更甚，因为有些场景遗漏了。凯和迈克具有感染力的重逢，由另一个摄影师在几个星期之后拍摄，与电影的其余部分完全不协调。迈克与父亲的最后一次对话同样如此，并没有一个两位演员共在的场景，这是后来被加上去的，罗伯特·唐尼（Robert Downey）——罗曼·波兰斯基（Roman Polanski）的《唐人街》（Chinatown，1974）的编剧——承担了这部分写作的任务。这些修改的、即兴的或附加的场景，大部分是在《教父》的后半部分一个接一个出现。非凡的碎片化程度，产生了一种惊人的效果：与库布里克（Stanley Kubrick）的电影并无两样，如同每一个场景本身即是经典。《教父》是一部自诩为"泰然自若"的杰作，就像一条由不同大小和颜色的宝石串成的项链，让人想起"科尔曼学校"的拼凑方法。

古老神话的伟大复现，而非对他那个时代的历史的批判。违反法律是一回事，伤害最亲近、最亲爱的人是另一回事。续集侧重于对这个家庭的刻画：整个三部曲中，最大的罪恶是兄弟谋杀，一如该隐（Cain）对亚伯（Abel）的谋杀（来自《圣经》，人类历史上的第一桩谋杀案），而非一件接一件被执行的系列犯罪。

拍摄结束时，科波拉疲惫不堪，又投入到另一个令人筋疲力尽的任务中——改编《了不起的盖茨比》（The Great Gatsby，1974）[1]。讽刺的是，这使他未能享受这部他原本认为会失败的电影所带来的令人意想不到的成功。这个神童，凭借《教父》赢得了奥斯卡最佳影片奖。不久之后，他担任了《美国风情画》（American Graffiti，1973）的制片人，导演是乔治·卢卡斯，这个巨大的新成功使他成了一位千万富翁。这是年轻导演第一次在好莱坞获得权势。在数星期内，科波拉、卢卡斯、威廉·弗莱德金（William Friedkin）的电影（《驱魔人》[The Exorcist]，1973），以及随后的斯皮尔伯格的电影（《大白鲨》[Jaws]，1975），成为有史以来最成功的电影。毫无疑问，《教父》在榜单上占据了一个与众不同的地位：它是唯一不屈服于"娱乐"这首塞壬（Siren）之歌的影片。

[1] 杰克·克莱顿（Jack Clayton）与罗伯特·雷德福拍于1974年，很少考虑剧本。

痛苦的人物

对于《教父》的续集，科波拉被赋予了完全的行动自由和双倍预算（1100万美元）。这使他能够前往内华达（Nevada）、洛杉矶，以及古巴，因为古巴革命被设定为第二部的背景。

《教父2》（*The Godfather: Part II*，1974）的拍摄采用了一种非常大胆的方式：平行展示新教父迈克·柯里昂的人生与他的父亲维多·柯里昂在20世纪10—20年代的人生[1]。尽管影片始于维多的童年，但是那条线嵌套在另一条线里，像长笛独奏一样加入进来，因此迈克的崛起和衰落构成了影片的主题。随着剧情的推进，维多的平凡出身为迈克向地狱的缓慢坠落提供了一种英雄式的对比。青春与成熟，希望与幻灭，就像一枚奖章的两面，它的正面和背面展示了处于两个不同年纪的同一个人。

然而，这里有一种深刻的差异：维多依据生意上的交易来思考问题，

[1] 名不见经传的演员罗伯特·德尼罗（Robert De Niro）获得了这个角色，扮演年轻时的维多·柯里昂。他最早被德·帕尔玛启用，拍了《嗨，妈妈！》（*Hi, Mom!* 1970），引起马丁·斯科塞斯的注意，斯科塞斯邀请他拍了《穷街陋巷》（*Mean Streets*，1973），科波拉在这部电影中看到了他。

《教父2》中的罗伯特·德尼罗与莱奥波尔多·特里亚斯特（Leopoldo Trieste）

这基于一种古老的范式，黑帮老大象征着"公共利益"的"法"；而迈克将自己封闭在象牙塔内，在与日俱增的偏执中，对朋友和敌人关闭心门。那个非凡的尾声——通过闪回，展现了迈克不顾每个人的劝告应征入伍，独自坐在桌前——总结了他迄今为止的人生：他是个喜怒无常的孩子，将自己的利益置于家庭/家族的利益之上。他的发展从第一部就可以预见了：在婚礼上他与其他人保持距离（"这是我的家庭，不是我，凯"），而后改弦更张，好像他是"最受宠爱的儿子"，赶走了军师汤姆，接着是凯——他当着她的面，无情地关上门。第一部所勾勒的整个轨迹，在第二部中威严地丰满起来。

我们看到的1901年来到埃利斯岛（Ellis Island）的年轻西西里人维多，是"相信美国"的移民典型；而迈克的美国不再是一个人造天堂，缺乏任何历史的或地理的特征。虽然概率微乎其微，但他还是离开了纽约"封地"，前往内华达——一种拓荒者的西部的幻象，他躲在农场里，拥有极端严格的安保设施。

在塔霍湖（Lake Tahoe），迈克被可疑的人群围绕着。这些人，与第一部婚礼场面中百分百的意大利裔美国人毫无关系。美国盎格鲁-撒克逊（Anglo-Saxon）白人新教徒的入侵，首先表现在客人的金发上——年轻的、享有特权的人，他们将是美国的未来。[1] 派对上云集着道德可疑的政客，以及比那些被维多取代的趾高气扬的当地黑帮更严肃（以一种不同的方式）

《教父2》中的阿尔·帕西诺（右）

[1] 对于一个黑头发的家庭来说，金发从来都不是理所当然的选择，就像科波拉家族一样，而这似乎始终是一个至关重要的选择。比如，《如今你已长大》中的金发蛇蝎美人，全身穿着黄衣服；《小教父》中波尼博伊（Ponyboy）将头发染成金色，象征着重生；索菲亚·科波拉（Sofia Coppola）的《处女之死》（The Virgin Suicides, 1999）中，出现了金发姐妹（神秘光晕中的处女）。

的对手。一个参议员在迈克办公室里侮辱着"头发油腻的 Wops"（Wops 是一种冒犯意大利血统的人的称呼）。《教父》中的庇护所——唐·维多·柯里昂如同在一间忏悔室里接见来访者，与室外前呼后拥的人群在太阳下纵情享乐的场面之间，形成强烈的对比。神圣感已经消失；使黑手党成为一种宗教的一切事物以及手背被吻的神圣教父，都在倾斜的西部光线中消失了。住宅变成了一种防御工事，被电子栅栏荒唐地包围着，但这对那些来到迈克床前用机关枪扫射他的闯入者来说不构成任何挑战。

古巴革命，为迈克赐给弗雷多额上的"犹大一吻"提供了背景。他的哥哥背叛了他："你伤了我的心"，迈克不停地说。这个家庭悲剧使它的历史背景黯然失色，尤其是从这里开始，科波拉影射了他自己的人生——他与哥哥的关系，以及他的婚姻。这个神话最有力的地方，就在于它借鉴了导演自身的经历。迈克永远是一幅自画像，在《教父 3》（The Godfather: Part III，1990）中发展到夸张的地步，因为除了阿尔·帕西诺、妹妹塔莉娅和女儿索菲亚之外，科波拉几乎没有保留其他任何演员。

《教父 2》结束于一个特写：沉思中忧郁的迈克，一个内心虚无的囚徒。这是一个无法精确确定日期的镜头（迈克的头发有些许灰白）——可以解读为他多年后的样子，仿佛他一动不动地度过了这些岁月，等待着死亡。这解释了为什么科波拉长久以来拒绝拍摄第三部教父电影。他该如何接续这一幕呢？迈克是一个孤独、忧郁的人物，充满了痛苦，被打败了，闭关自守。坐在椅子上的唐·维多·柯里昂——权力的象征，变成了一个无力的形象。电影的尾声部分，逐渐导向这样一种形象：从古巴返回时突然下起大雪，迈克在他的内心放逐中与世隔绝，摄影机越过房间的窗口，外面逐渐长满花朵和蕨类植物。回想起来，维多在青春岁月尽其所能，充满了力量，赋予塔霍湖这个想象中的空间以一种时间上的深度。有些事——与疯狂飞往内华达是背道而驰的——使得迈克想弥补失去的时

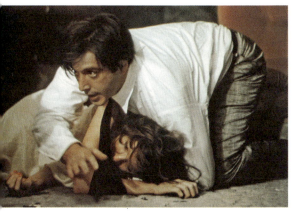
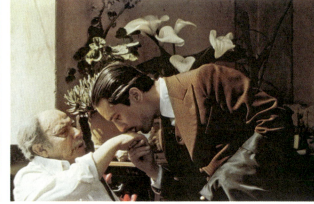

《教父2》中的阿尔·帕西诺与黛安·基顿　　　《教父2》中的迈克尔·V. 加佐（Michael V. Gazzo）

间。这是一个与维多对他的小男孩耳语相一致的时刻："迈克，爸爸很爱你。"在最后一幕之前，这些话提醒了我们，让我们回想起维多的强大形象，他从火车里让小儿子挥手告别，仿佛迈克是个木偶。[1]他在对我们说再见，他要离开电影了。迈克如今变成了魔鬼，但他不再是一个被祖先的暴力所操纵的木偶。

[1] 科波拉在派拉蒙发行的 DVD 的评论音轨中加入的细节。

听

如果从木板上取下一块——拍摄于两部教父电影之间的《窃听大阴谋》(*The Conversation*,1974),那么我们就无法理解从《教父》到《教父2》的忧郁转变。在《教父》之后(科波拉将其视为一个商业合同),科波拉渴望拍一部他成为造物主、凭自己本事掌控的电影。1966年,他开始投入《窃听大阴谋》的拍摄。此时的科波拉着迷于间谍技术的发展,尤其是使用远程麦克风在人群中进行监听的艺术。我们从第一个场景中就能看到这一点:哈里·考尔(Harry Caul)监听了一对穿越旧金山联合广场、身处婚外情中的男女的对话。

这部电影似乎与《教父》截然相反。这是关于一个在工作上很有能力在情感上却无能的人的故事,主人公考尔发现自己卷入了一个案件,事态超出他的掌控,致使他深陷一种麻木的状态。演员吉恩·哈克曼(Gene Hackman)有着迟滞的面容,留着小胡子,穿着灰雨衣,顺从地"回应"了他的名字考尔。这个专家没有任何自命不凡之处,他执行任务时好像闭着眼睛,非常谨慎,不敢向任何人吐露秘密,无论是他的同事、朋友还是

《窃听大阴谋》中的吉恩·哈克曼

情人。但是他的盔甲上有一个裂缝:他的一次专业行动导致了一个女人和一个孩子的死亡,当另一个案件可能出现类似转向时,他被自己的心魔所困。这是个什么案件?他受雇于一位大商人,在监听一对男女的对话时,他听到男人说出这句模棱两可的话:"他一有机会,就会杀了我们。"考尔没有交出这个磁带,他一遍遍听着他们的对话,试图寻找线索,但他无法阻止谋杀发生。他的失败更具灾难性,因为他弄错了谋杀对象:这对男女是阴谋的始作俑者,而非受害者。

一个错误,一份愧疚,一种神经过敏的重复:剧情看上去更接近布莱恩·德·帕尔玛而不是科波拉式的宏大航程。《窃听大阴谋》碰巧是德·帕尔玛最喜欢的一部电影,他在《凶残》(*Blow Out*,1981)中毫不隐讳地援引了它,片中一个录音工程师目击了一位政客的谋杀。这两部电影有着同一个源头:安东尼奥尼(Michelangelo Antonioni)的《放大》(*Blow-Up*,

1966），在此片中，一个摄影师捕捉到一个没有被意识到的谋杀影像。而这三部电影又共享同一个主题：为了找回没能看到的东西，一个孤独的男人把自己封闭在工作室里；他的疯狂努力制造了证据，但是不足以拯救受到威胁的人；他想成为侦探，却被"埋葬"在细节里，从世界里隐退，进入了一种平行现实之中。他知道一切，但是无法将他的所知带入现实世界。这些男人，就像《放大》最后一幕中的摄影师，消失了。[1]

《窃听大阴谋》，从隔离（考尔在他的货车里进行隐蔽的间谍活动）走向瘫痪（他儿时就瘫痪了，正如科波拉小时候得过小儿麻痹症）。在查找犯罪地点时，考尔终于有了一个行动的机会，但是面对谋杀他如此无助，只好将自己封闭在房间里。即使是事实，在现实中也缺乏坚实的基础。犯罪行为是以一种空想的方式表现出来的，以至于我们怀疑它是否发生过——一个女人被用浴帘勒死，一个冲过水的马桶冒出数公升血——我们突然身处《惊魂记》和恐怖片的世界里。我们永远不知道犯罪是怎么发生的，只有一种病态的想象为我们提供了一个荒谬的版本。

《窃听大阴谋》常常被置于美国政治生活衰退——从1963年约翰·肯尼迪（John Kennedy）遇刺到1972年的水门丑闻（Watergate scandal）——的语境中。对于达拉斯（Dallas），科波拉回忆起的与其说是肯尼迪刺杀事件本身，不如说是在电视上反复播放的那段影像，一如考尔反复在机器上播放着磁带。对于水门，科波拉对视觉监控的记忆比总统的录音带还少。他基本上不记得这两件事的政治含义了，只记得其中的技术细节，在他看来，那些年真正的革命似乎是一场美学革命：一方面，是倒带和强迫性重复的概念；另一方面，是窃听与翻译的概念。《窃听大阴谋》与妄想狂阴

[1]《窃听大阴谋》毫不掩饰这些关联：一开始，哈里·考尔被来自《放大》的最后一幕的哑剧场景弄得心神不安，他试图在一个被废弃的巨大房间里搭讪一个女人，这个房间的柱子让人想起安东尼奥尼影片中的摄影师目击谋杀的公园里的树木。

谋的电影如艾伦·J.帕库拉的《总统班底》(*All the President's Men*,1975)没有任何共同之处,这进一步证明了:对科波拉来说,个人比政治更重要。

在完成《窃听大阴谋》的拍摄之后,科波拉开始拍摄《教父2》。他将《窃听大阴谋》的剪辑和配音工作全权委托给沃尔特·默奇,默奇将整部电影做成了一种对话"循环"。[1]但是最重要的事情可能早已发生。那对男女停在一张长椅边,一个流浪汉正躺在上面。"看,多可怕,天哪,每次我看到那些老家伙,总是想着同样的事。我总是想着他曾经是某人的小宝贝……有爱他的妈妈和爸爸。而现在,他在那儿,半死不活地躺在一张公园长椅上,他的爸爸或妈妈或叔叔现在在哪儿呢?"考尔在深深的孤独里再次听到这些话,我们有一种感觉,他们正在谈论他。躺在长椅上听到这些话却不理解的老人,等同于这个穿着雨衣的间谍,于是,又多了一个人骑在这个拥挤的旋转木马上。哈里·考尔就像这个无家可归的人一样孤立无援,因为他是一个没有家庭的人。而这个没有家庭的"终极"男人是《教父2》末尾的迈克·柯里昂。但是他,也曾是某人的小宝贝。

《窃听大阴谋》——两部教父电影之间的一个黑洞,一个"灰色地带"里的故事,关于一个无能为力的专家的故事——通过并置,揭示了驱动着柯里昂家族的虚荣心。它证明了:忧郁是这些电影的深层的隐性情感,尽管这些电影常常显得毫无情感。看看考尔:坐在沙发里,开始用萨克斯管演奏他已演奏了无数次的爵士乐曲,孤独,永远是孤独的,就像在《教父2》的末尾迈克坐在他的椅子里一样。20世纪70年代的科波拉,在四部电影里刻画了四个被忧郁吞噬的男人。

[1] 在剪辑时,沃尔特·默奇像一个哈里·考尔般的侦探,在另一版本的弃用片段中发现了至关重要的一句话:"他一有机会,就会杀了我们。"这不是暗示了害怕被杀的恐惧,而是在鼓励先发制人(潜台词是,如果我们不杀他,他就会杀了我们)。默奇将第一版放在片头,将第二版放在片尾,因此考尔意识到他"误听"了对话。

比迪士尼乐园好

很显然,第四部电影是《现代启示录》(1979),科波拉的"魔术山"。我们必须有勇气和他一起攀登——没有人会料到这位新近被认可的神童会拍出这么宏大的一部电影。但这就是科波拉前进的方式,毫无先入之见地

20世纪70年代末在纳帕河谷(Napa Valley)家中的科波拉

为下一个项目选择与前一个项目尽可能不同的一些东西。他前面的三部电影是黑暗的、清醒的、严肃的，现在让我们潜入丛林，去看一场盛大的烟花表演吧！一如我们在《黑暗的心：一个电影人的现代启示录》（*Hearts of Darkness: A Filmmaker's Apocalypse*，科波拉妻子埃莉诺在《现代启示录》拍摄期间制作的纪录片）中听到的："我正在拍的这部电影遵循的不是伟大的马克斯·奥菲尔斯（Max Ophüls）或大卫·里恩（David Lean）的传统，而是伊尔温·艾伦（Irwin Allen）的传统（伊尔温·艾伦是一位奇观灾难片的导演）。在这样的背景下，《现代启示录》应该被认定为一部灾难电影、一部启示录电影，上演一个接一个的灾难场面，没有连贯的情节。它是一部宏大的、受欢迎的影片，一如《教父》之于情节剧，只是这次，导演把全世界的青少年放在心上，上演一种高级的科尔曼户外秀，有着大量的性与暴力。科波拉甚至有一个疯狂的想法：在美国中部建立一个名为电影大爆炸（cinema bang）的影院，只放映《现代启示录》。这部电影不会在任何其他地方放映，人们从世界各地来"参观"它，就像参观拉什莫山（Mount Rushmore）一样。这表明了科波拉是多么想建立一座丰碑，他的狂妄自大到了何种程度。

《现代启示录》是一部关于越战的电影，这个由乔治·卢卡斯和约翰·米利厄斯写的剧本，在20世纪60年代末还躺在西洋镜的抽屉里，那时卢卡斯开始拍摄《星球大战》（*Star Wars*，1977），让它沉寂了一段时间。科波拉与米利厄斯重新拾起，决定把它改编成英籍波兰裔作家约瑟夫·康拉德（Joseph Conrad）的《黑暗的心》（*Heart of Darkness*）。背离了越战的历史真相，这是浪漫化冲动的第一个信号，这一冲动总是使科波拉超越现实的边界。但是，归根到底，我们是否要把《黑暗的心》的道德之谜与这一启示录般的娱乐调和起来呢？这是《现代启示录》的主要分裂之处，也是引人入胜之处，即使它的元素无法调和。威拉德上尉（Captain Willard）奉命去处决

《现代启示录》场景

科茨上校（Colonel Kurtz）——后者已在柬埔寨安顿下来，如同一个不受控制的暴君。威拉德溯流而上的旅程由两条截然不同的线索组成：一方面，我们听到画外音传达出的威拉德在夸张的尾声部分与科茨上校面对面之前、在船上读着科茨上校档案时的内心独白（结合了文学与哲学）；另一方面，伴随着威拉德溯流而上的每一次停靠，我们将惊异地看到一幕幕奇观——从基尔戈上校（Colonel Kilgore，罗伯特·杜瓦尔扮演）为了获得一处冲浪之地而轰炸一个村庄，到衣着暴露的《花花公子》兔女郎为亢奋的士兵们

跳舞。每一次停靠，都有其独特的主题公园式的吸引力，"妈的，这比迪士尼乐园好玩"，一个士兵说。他置身于一片粉红色的人造烟雾中，脸被染成土黄色。

我们如何将内省和奇观联系在一起？当这场形而上学的"烟花秀"持续到最后时，内省变成了奇观：科茨上校（马龙·白兰度扮演）字面意义上的"撞头"（head-banging）是个传说，因此科波拉决定只拍那个，光头在黑暗里进进出出，白兰度的手轻抚着它。很多批评家说"《现代启示录》令人失望"[1]，而且结局不符合人们的期望，尽管从开篇的画面来看，这是对内心混乱的一种令人眼花缭乱的描绘，并且科波拉有勇气对奇观做出限制，将它变成一场酒吧里的喧闹。但这是怎样的喧闹啊！科茨上校引用T. S. 艾略特（T. S. Eliot）的诗《空心人》(*The Hollow Men*)，召唤着一切——他自己，威拉德，越南——空虚，虚无。无可争议，在这一点上，科波拉正在进一步发展迈克·柯里昂的肖像：他坐在椅子上，独自冥想。科茨上校疯了吗？没关系；他是个忧郁的人。他是与世隔绝的，躺在稻草垫上；进入他的洞穴就像穿过基督的坟墓。人们没有足够注意到这个事实——他也给了威拉德一个任务：杀了他，是的，但更重要的是让他的儿子知道他的父亲发生了什么。这就是为什么，威拉德，又一个使者，在最后一幕中不得不离开科茨的巢穴。毫无疑问，科波拉对于传承的行为抱有一种盲目的信念——筋疲力尽并且失去了一切的父亲，仍然有话要告诉他的儿子：那就是迷失本身。当他一无所有的时候，仍然有东西要传给儿子。[2]

[1] 塞尔日·达内（Serge Daney）:《现代启示录》，载《电影手册》(*Cahiers du cinéma*) 第304期，1979年10月。
[2] 埃莉诺·科波拉记录了即使在后期制作阶段，仍然有人在谈论影片最后一幕的拍摄——威拉德与科茨的遗孀和儿子的谈话（《记录：关于〈现代启示录〉》[*Notes: On Apocalypse Now*]，Limelight出版社，1995年，第277页）。

一部冒险电影

这一切都离越战差得远呢。这是库布里克的主要指控，他视科茨上校为金刚（King Kong）（不算太离谱）；德·帕尔玛视他为匈奴王阿提拉（Attila）[1]（也没错）。有人同样提到人身牛头怪——弥诺陶洛斯（Minotaur）。给科波拉一些真实的东西，他就会从中发展出神话，因此很难以此作为对他的指控。归根到底，《现代启示录》告诉我们的关于越南的东西，比迈克尔·西米诺（Michael Cimino）的情节剧《猎鹿人》(*The Deer Hunter*，1978) 少吗？《猎鹿人》比奥利弗·斯通（Oliver Stone）的《野战排》(*Platoon*，1986) 更早上映，但直到后来才获得巨大的成功，它看待事物完全是白纸黑字的方式。又或者，《现代启示录》比库布里克拍于伦敦的相当抽象的《全金属外壳》(*Full Metal Jacket*，1987) 关于越战的

[1] 米歇尔·哈珀斯塔特（Michelle Harperstadt）:《斯坦利·库布里克访谈》（"Entretien avec Stanley Kubrick"），载《首映》(*Premiere*) 第127期，1987年10月。布莱恩·德·帕尔玛:《萨缪尔·布鲁门菲德、洛朗·瓦肖德的访谈》(*Samuel Blumenfeld et Laurent Vachaud*)，卡尔芒-莱维出版社（Calmann-Lévy），2001年，第141页。德·帕尔玛补充道:"我认为政治不是科波拉的强项，总体而言，他对政治不感兴趣。"

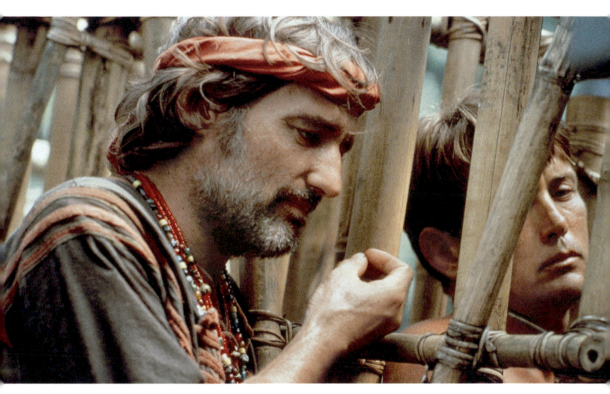

《现代启示录》中的丹尼斯·霍珀与马丁·辛（Martin Sheen）

东西少吗？

《现代启示录》是一个迷幻之旅，通过一个漂流的瘾君子般的镜头去看一切，但是它考虑到了战争的现实之一——混乱。"你知道谁在这儿指挥？"筋疲力尽的威拉德不停地问，直到一个士兵回答，"是的"，但是没有更进一步的回答。没有人指挥，军官被斩首，美国失去了控制。每个上校（如基尔戈）的行为都像一个暴君，科茨上校不过是他们的一幅荒谬的讽刺画，一个神的活雕塑。在西贡的军官，吃着好吃的，过得像平民，远离丛林现实。这就是威拉德接受命令的那个长段落的意义。当科茨上校被录下来的声音说"没有任何事比恶臭的谎言更令我痛恨"时，特写镜头展

沃尔特·默奇的秘诀

然而在《现代启示录》里，你是对的，演员如此频繁地看着摄影机，似乎毫不费力地融入了电影之流中。奇怪的是，我从未读到或听到任何人谈论它——在任何关于这部电影的研究中从未被提及，即使它打破了电影拍摄的最重要的规则。在威拉德接到任务的简短场景里，当将军们谈论威拉德时，人物径直看着摄影机。如果他们这么做，那么从数学的角度而言，正确的做法是让威拉德也看着摄影机。但与之相反，威拉德看向了镜头左侧——根据传统电影语法，这是正确的。然而你从未感到将军是在看着观众：你相信他是在看着威拉德。但是在这一幕的结尾，威拉德最终看向摄影机时，你感到他在看着我们——看着观众——并且在想：你相信这个吗？

《现代启示录》中的哈里森·福特（Harrison Ford）与马丁·辛

我猜，它不得不对付这部电影强烈的主观性：事实是，威拉德是我们理解这场战争的眼睛和耳朵。通过他的感觉/感受力，战争将被过滤。

然而，等待我的问题是：从法国庄园的起航，只拍了一次，并且呈现的是码头处于被废弃之前的状态。但一个被废弃的码头是无法起航的。你不可能到达一个废墟，又从一个完全修好的码头起航！因此，如果我们使用一个被废弃的码头素材来进入这个段落，那么我就出不来（无法离开码头）。而后，通过原始素材的结合，我发现了马丁·辛（扮演威拉德）——与奥萝尔·克莱芒（Aurore Clément，扮演法国女人）的一个镜头，她走下床，没穿衣服，合上了围在床边的纱帐。看着她透过纱帐映出的轮廓，某种美感被激发出来。我想，她看上去像幽灵，纱帐看上去像雾。

就在那个时刻，我把一切联系起来。如果我们晚点开始"法国庄园"这场戏，如果我们让"酋长"对克林（Clean）之死的悲痛将我们带入淹没了小船的雾中，当雾开始消散时，便有了庄园的废墟，就像威拉德和船员回到了过去。而后，电影就能进入科波拉描述为"布努埃尔式"（Buñuel-like）晚餐讨论的幽灵了——在 20 世纪 50 年代早期，人们永远困在政治激情中，一如 15 年后美国卷入越战的镜像。

接下来发生的，原本是威拉德抓住她、把她拉进纱帐，他们做爱——如同剧本里写的——第二天早晨，你发现了他们。但是在这个版本中，奥萝尔的形象消失了，留给你的只有这个女人没有血肉的轮廓，悬浮在奶白色背景中。然后你意识到你回到了船上，开始出发。

当我发现了这个剧本里不曾设计的过渡和转换时，有些事就解锁了。我感觉，我开始掌握这个新版本的语言了。

摘自迈克尔·翁达杰（Michael Ondaatje）：《对话：沃尔特·默奇与电影剪辑的艺术》（The Coversations: Walter Murch and the Art of Editing Film），科诺夫出版社（Knolf），2002 年。

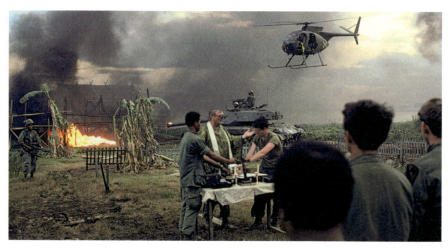

《现代启示录》场景

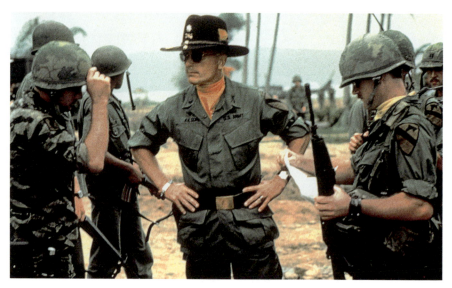

《现代启示录》中的罗伯特·杜瓦尔

示着牛肉被端给将军们；当我们知道威拉德用大砍刀杀了科茨上校时，影片平行剪辑了一个屠宰牛的场景，这肉就有了一种特殊的味道。

在此需要强调一下，这一讽刺式幽默不是科波拉作品经常具有的特质。

基尔戈戴着他的骑兵帽站在那儿，说"我喜欢黎明的汽油味"，还荒谬地声称"查理（Charlie，越共）不冲浪"：每个人都能引用这些介于幽默和恐怖之间的台词。科茨上校的"恐怖啊，恐怖"的严肃性，被宫廷小丑、幻游般的摄影师（丹尼斯·霍珀扮演）的喜剧性抵消了。如同在所有电影中，科波拉会根据主题调整风格，现在这个习惯将他逼到了绝境。如果主题本身就是关于混乱，那怎么才能保持一点秩序呢？科波拉走得很远，因为或多或少，他有意识地将自己置于混乱甚至是危险的状况之中。生命与电影必须一致，科波拉在戛纳电影节上说："我的电影不是关于越南的，我的电影就是越南。"他远赴菲律宾拍摄，不得不动用菲律宾的军用直升机，并且建了一个村庄（在台风之后又重建了一个），用马丁·辛代替威拉德的扮演者哈维·凯特尔（Harvey Keitel），并在马丁·辛得了心脏病之后推迟拍摄，等等。当然，他不需要对这些事情负责，但是这种荒谬的拍摄方式持续了

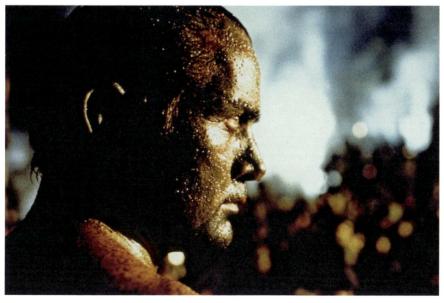

《现代启示录》中的马丁·辛

一年多，电影花了三年时间完成，部分原因就在于他对冒险的渴望。他承认他视自己为科茨，利用了他的权力，深陷泥潭。值得注意的是结尾，引发了很多批评，节奏的确太慢了，一个士兵在背景里打太极，就像一个人已经达到了混沌状态（熵）的最低点。这种混乱使我们不断坠落，掉入科茨黑暗的巢穴——这部电影里唯一一个时间停止的时刻。

　　剪辑《现代启示录》的两年，是一场泰坦尼克般的巨大努力，好几个团队投入到样片和音乐上。曾经统治着丛林的混乱，现在涌入了片厂。毫无疑问，最成功的剪辑是轰炸村庄时配以瓦格纳（Wilhelm Richard Wagner）的《女武神的骑行》（*Ride of the Valkyries*）；在混乱中，行动依然保持了水晶般的清晰。科波拉从未对 1979 年 2 小时 33 分的版本满意过；2001 年在沃尔特·默奇的帮助下，他做了一个 3 小时 12 分的电影公映版：

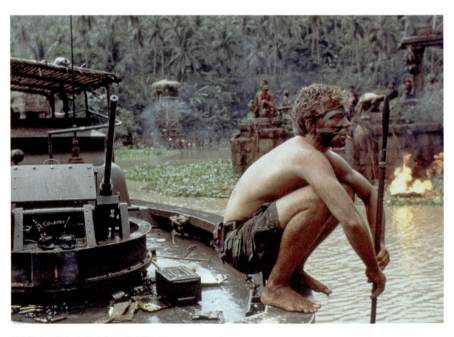

《现代启示录》中的山姆·伯顿斯（Sam Bottoms）

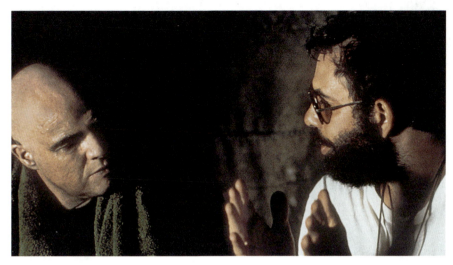

科波拉与马龙·白兰度在《现代启示录》片场

《现代启示录归来》（*Apocalypse Now Redux*）。[1]

在《如今你已长大》与《现代启示录》之间，只有十年间隔，却展现了科波拉所取得的巨大进步。他的作品有了新的眼界和地位，他在事业上的成就是显赫的。有史以来最成功的电影之一《教父》归功于他，仅在美国本土就收获1.34亿美元票房；他获得了两座金棕榈（《窃听大阴谋》和《现代启示录》）以及几座奥斯卡；曾被预测为灾难的《现代启示录》变成了下金蛋的鹅，美国票房达到7800万美元。没有这个被每一次成功所加冕的男人的英雄形象，就不可能理解他接下来的这些冒险——称之为鲁莽是一种保守的说法——因为科波拉即将出发。第一个是西洋镜，一个老项目（可能是他人生的项目）有了新生命；第二个是《心上人》，来自一个疯狂的想法——拍一部电子音乐片。

[1]主要增加了展现法国庄园的场景（时长25分钟），将逆流而上的航行转为回到过去的旅程。在找到科茨之前（在科茨还属于一个神话的时候），小船停靠在一个庄园，全副武装的主人们像幽灵一样出现了，就像从印度支那战争中走出来的人物。

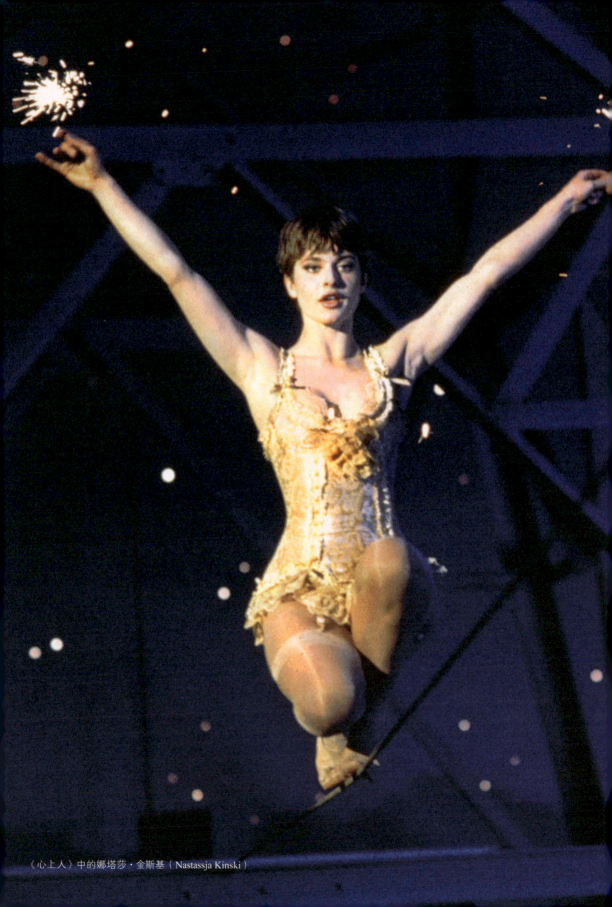

《心上人》中的娜塔莎·金斯基(Nastassja Kinski)

第三章

成熟时期:

从《心上人》

到《创业先锋》

西洋镜的乌托邦

《现代启示录》之后,是时候回家了。科波拉并没有真的来一场武士应得的休息,那不是他的风格。"家",是西洋镜的总部岗哨大楼(Sentinel Building),现在由丛林暴君再次接管,从战场返回后,他使用了铁腕政策。公社嬉皮士的梦终结,西洋镜变成了创始人的工具。

另一个梦代替了它:一个伟大电影导演的乌托邦社区。科波拉向欧洲作者敞开大门:沃纳·赫尔佐格(Werner Herzog)、维姆·文德斯(Wim Wenders)、汉斯−于尔根·西贝尔伯格(Hans-Jürgen Syberberg),都在他纳帕河谷的房子里度假。科波拉着手在美国发行西贝尔伯格的《希特勒:一部德国的电影》(Hitler – ein Film aus Deutschland,1977)、阿贝尔·冈斯(Abel Gance)的《拿破仑》(Napoleon,1927),1978 年又为维姆·文德斯的《神探汉密特》(Hammett,1982)展开了漫长而艰难的制片工作。[1]

[1] 科波拉的乌托邦与另一位导演让-吕克·戈达尔(Jean-Luc Godard)的刚好相反,后者躲进其在瑞士罗尔(Rolle)小镇的房子里。戈达尔自己做过比较:"科波拉想把他的家变成片厂,我想把片厂变成家。"他们都将录像视为一种新媒介,当其中一位在家以手工作坊的方式工作时,另一位则邀请导演们前来造访。这两个男人在纳帕河谷相遇。科波拉在北美发行了戈达尔的《各自逃生》(Every Man for Himself,1980),并参与了一个流产的项目——戈达尔想请罗伯特·德尼罗和黛安·基顿出演的《故事》(The Story)。

汉斯–于尔根·西贝尔伯格、科波拉、维姆·文德斯与杜尚·马卡维耶夫（Dusan Makaviev）1980年代在科波拉的纳帕河谷家中

有一件重要的事被遗漏了：1980年，科波拉与片厂合作，买下庄严的好莱坞通用片厂（General Studios）。西洋镜不成比例地成长。现在，他在好莱坞体系内有了一个根据地，想在一种"梦工厂"的生活中、在自己的地盘上展开竞争。很难想象，一个已经"超越"了电影的人（通过一种神话的、文学的或戏剧的方式），会将自己局限在诸如斯皮尔伯格、斯科塞斯、卢卡斯的纯粹影迷的级别上；很难想象，爱冒险的科波拉会跟随他的性格更为内向的朋友乔治·卢卡斯——卢卡斯影业的创始人的脚步。但是科波拉对于控制的迷恋，致使他想把每件事都置于掌控之中。这种妄自尊大，导致他彻底改变了电影的制作过程。他把亲密的伙伴列上了工资单，好像他们是在一个剧团里工作。他既是一个电影导演，也是一个商人，并且其"工厂"制作的第一部电影《心上人》（1982），看起来非常像一个旨在展示他使自己成为一位大师的技术创新的样板。

一个实验室

《心上人》包含了科波拉无节制的野心，却被运用在一个小故事里，走向了史诗的另一端。它是20世纪80年代典型精神的逆转。这些年，是一个从史诗向个人化叙事后退的时期，但平行于此的，也是一个将形象向神话扩展的时期。在此，它以一个发生在洛杉矶的两个无名氏（泰利·加尔［Teri Garr］和弗雷德里克·福瑞斯特［Frederic Forrest］扮演）之间的爱情故事的形式出现，他们分开又复合。一个只有在配乐中听得见的二重奏——汤姆·威兹（Tom Waits）和乡村歌手克里斯泰尔·盖尔（Crystal Gayle），有规律地对他们的感受进行着评论。

我们记住了"电子电影"（electronic cinema）这个乌托邦概念，包括藏在这一术语之下的许多幻想。但是如果我们听到科波拉的说法，近距离观看这部电影，我们将会看到某些事情完全处于危险之中。科波拉想要做一个现场电视秀、一部未经剪辑的电影，用安德烈·巴赞（André Bazin）的话说，就是毫不费力地展开它的"无缝服装"（seamless garment）。混乱产生于这样一个事实：影片拍摄的现实社会既不是官方版的也不是自然版

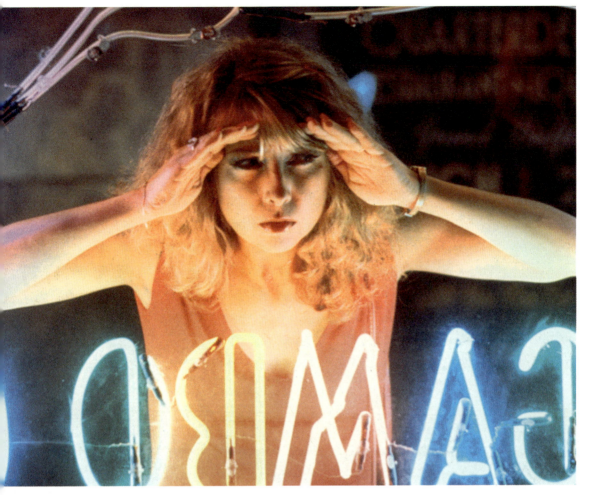

《心上人》中的泰利·加尔

的——拉斯维加斯（Las Vegas）的霓虹灯城市——剪辑和照明的效果是浮华的。但是当你再看一遍这部电影的时候，会发现其最突出之处是跟拍这些人物的一组连续长镜头，这个戏剧性的手法让我们在同一个镜头里从一个空间进入另一个空间。通过一面透明的墙，我们看到了隔壁正在发生的事情；这一伪造的分割，让我们穿越了空间。斯坦尼康（Steadicam）[1]的使

[1] 斯坦尼康是发展于1970年代的稳定摄影机，由摄影师移动操作，在库布里克的《闪灵》(The Shining, 1980)中首次采用，创造了一种稳定影像。它在《心上人》中的绝妙使用是鲜为人知的，这进一步证明了科波拉对于技术革新的兴趣。

第三章　成熟时期：从《心上人》到《创业先锋》　　059

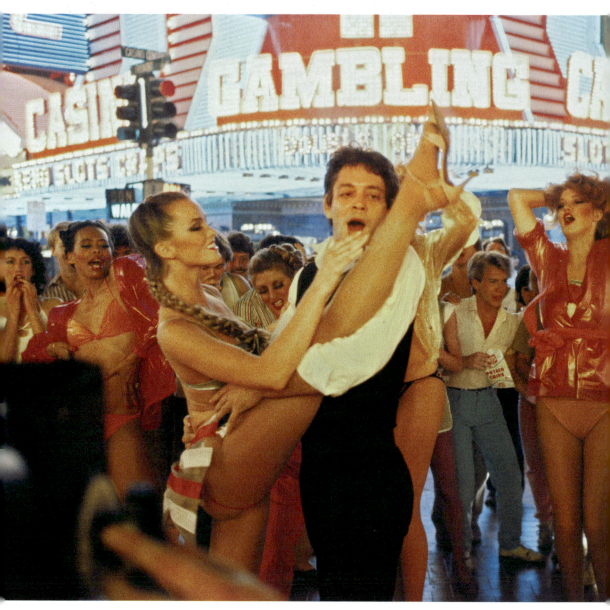

《心上人》中的劳尔·朱力亚（Raul Julia）

用，给了我们翅膀。就在科波拉赞美电子变革之优点的时候，他真正想要的是做戏剧。

《心上人》的大马戏，没吸引几个人。凶猛的纽约批评家宝琳·凯尔（Pauline Kael）写道："这部电影不是由心而来，是由实验室而来。"换句话说，它不是一个爱情故事，而是一个广告。人物真的像弹球机里的弹球一般，最接近的视觉对照，可能是迪士尼出品的《电子世界争霸战》（Tron，1982）。但是，毕竟，《现代启示录》里的士兵不就是这样的吗？被丢进一场没有他们也照样进行的战争之中，在小摩托艇上，他们疯狂地搬运尸体，从岸的这边撞向岸的那边，就像街机游戏里的弹球。《心上人》揭示了科波拉电影的一个真相：它们不包含任何可以称为"户外"的东西。《窃听大阴谋》里的机库、《教父2》中的农场，以及丛林和拉斯维加斯都是与世隔绝之地，科波拉太容易被视为一位拍制家庭电影的电影人，然而事实上，直到《心上人》，孤独才是激发他的主要动力。木偶尽其所能一决雌雄。《现代启示录》和《心上人》是一枚硬币的两面：同样的华丽妄想，同样的奇观崇拜，无论是在一个宏大的历史规模上还是在一个很小的维度上。影片成双成对地出现，就好像后一部是对前一部的矫正：《教父》与《教父2》，《现代启示录》与《心上人》，接下来是《小教父》（1983）和《斗鱼》（Rumble Fish，1983）。《心上人》的家庭调性是对《现代启示录》的矫正，片中讲述了美国人的日常生活，试图呈现科波拉以前从未尝试过的一些东西：拍一个爱情故事。再一次，科波拉从自己的生活中汲取灵感——他在菲律宾的拍片过程中与助手梅莉莎·马西森（Melissa Mathison）的婚外情以及他婚姻的破裂。但是，科波拉挥霍无度。

科波拉从未从《心上人》中恢复过来。1982年1月，《心上

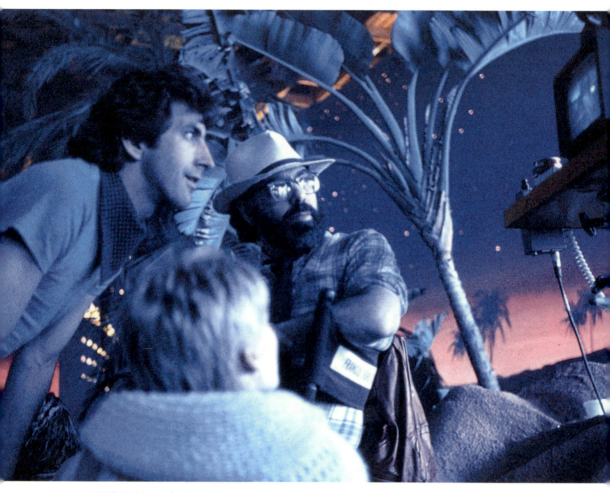

科波拉在《心上人》片场

人》在无线电城音乐厅（Radio City Music Hall）的首映是个灾难，与之相关的谣言像野火一样蔓延。4月，他宣布卖掉通用片厂；这场梦只持续了几个月。西洋镜继续存在：它是科波拉的另一个"集体"的名字。但是他以个人的名义承诺偿还债务，花了十年时间。同时，迈克尔·西米诺的《天堂之门》（Heaven's Gate，1980）严重亏损，马丁·斯科塞

斯对《喜剧之王》（*The King of Comedy*，1982）的拍摄力不从心。1981年和1982年，标志着最雄心勃勃的导演们的独立之梦的终结，而卢卡斯和斯皮尔伯格正在享受着做一个纯粹娱乐者的回报，被他们共同的成功所鼓舞——《夺宝奇兵》（*Raiders of the Lost Ark*，1981）。此时的科波拉已经在别处：俄克拉荷马的塔尔萨（Tulsa, Oklahoma）。

电子电影

"那么科波拉在哪儿？"参观《心上人》片场的人想知道。导演的声音能从扬声器中听到，他在小隔间里沉默不语，眼睛盯着监视器，上面显示着现场发生了什么。他又看了一遍镜头，将其与前一个镜头剪辑在一起，并用另一个做比较。这一切发生在银鱼货车中，里面装置了录像可视系统。科波拉对着他的西洋镜发号施令，试验着被他称为"电子电影"的东西。

电子电影首先是"回到白板"的一种方式，涉及电影的各个方面。宽泛地讲，它是指电脑参与电影的制作过程。毫无疑问，在这方面，科波拉领先于时代。他是第一个预见到数字化、虚拟剪辑和互联网将使工作方式发生革命性变化的人。在1979年的奥斯卡颁奖典礼上，他从遥远的丛林蒸汽中，宣称自己是这个新时代的先知，是电子电影的"科茨"（《现代启示录》）。

后来，科波拉更加明确地表示："我们谈论的是一个空间系统，而不是一个线性系统。当我们制作一部电影时，我们把它当作一个整体，即使它只是一个想法的萌芽。这不再是一个问题：写一个剧本，取其中的某些部分，然后通过后期制作将它们结合在一起。前期制作，拍摄，后期制作，全部发生在同一个时间。"（《电影手册》第334—335期，1982年4月，第44页）这是一个野心勃勃的巨大目标，它的前提是，科波拉的西洋镜公司拥有合适的工作室，可以将所有这些阶段

以及编剧和演员的薪酬制度（他们将根据需要提供服务，一如在"专业的"鼎盛时期）结合在一起。这一技术革命将悖论般地造成船头调转，向"好莱坞"这一特定概念回归。《心上人》在形式上是这一革命的象征和原型，颂扬了经典歌舞片，又使用了以新颖方式插入的视觉特效。当工作室垮掉时，科波拉不得不做出改变。"什么都做"的梦想被抛弃了，随之而来的是"电子美学"的吸引力，置身其中的演员在科技的重压下，发现自己正漫游在一个巨大的电子游戏里。从《小教父》开始，科波拉就一直和他的演员们一起出现在片场。与此同时，基于"视觉预览"（pre-visualization），他的工作方法永远改变了。

这一工作方法包含三个阶段：(1) 导演把故事板拍成视频，创造一个巨大的"连环漫画"。(2) 然后他拍摄演员们在蓝色背景下排练的视频，在上面"粘贴"图画或照片。通过这种方式，他得到了一个初步的拍摄脚本，并将其整合在一起。(3) 最后，对于拍摄本身，他以大于 35 毫米的格式拍摄视频，这样他就可以立即获得影像，并在拍摄完成时将它们组合起来，生成第一次剪辑。这是一个非常奇异的流程，每个阶段的时长随着电影的不同而不同，在这方面，科波拉完全可以控制电影的创造过程。

人们批评了这一方法——仿佛这些电影不过是真人大小的模特，它代表了一种程序的机械执行，使得电影在制作之前就能够可视化。有人可能会怀疑事实恰恰相反：这是对检验现实的一种痴迷。对于文字和抽象概念的不信任，总是迫使科波拉去看看他所获得的效果。这是所有参与者共同关心的问题，因为通过这种方式，每个人都可以很早就看到并作出判断，从而影响到每个人的行为（表演、特效、声音等）。不管有没有技术，我们在这里看到的，是科波拉老派的戏剧训练，包括排练和排演——他一直忠心耿耿之事。

被青春拯救

很多人认为,《心上人》造成的中断,使科波拉被迫拍摄了一系列合同电影,好让自己东山再起。但是他接下来拍摄的两部电影完全不是这样。在彻底失败的《心上人》上映之前,他一心想翻拍 S. E. 欣顿(S. E. Hinton)的处女作小说《小教父》,而当他改编这本书的时候,还读了欣顿的另一本小说《斗鱼》,并且决定改编。

这一切,始于一种奇怪的方式:一位图书管理员寄给科波拉一封她所在学校的学生签名的信,请求科波拉改编他们最喜爱的书——塔尔萨的一位 16 岁作者写于 1970 年的《小教父》。科波拉被打动了。他读了这本书,从被青春拯救的西洋镜工作室走出来。他为这部电影署了一个简单的"弗朗西斯·科波拉"的名字。

这部电影的第一句画外音,就预示着一个新的开始:"当我从电影院的黑暗里走出来,踏入明亮的阳光下,我心里只有两件事:保罗·纽曼(Paul Newman)和骑车回家。"这就是《小教父》想要表达的:在"电影院"

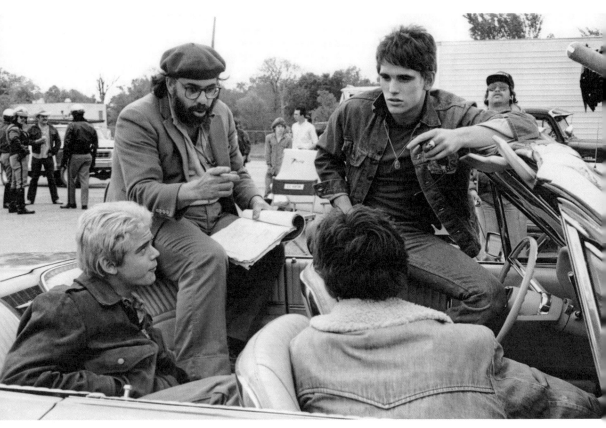

科波拉与 C. 托马斯·豪威尔（C. Thomas Howell，左）、马特·狄龙（Matt Dillon，右）在《小教父》片场

里做了一段时间的囚徒之后,"骑车回家"。之后立即拍摄的《斗鱼》，像前两部《教父》电影一样令人兴奋。一部是"经典"电影，另一部是"实验"电影；在同一个地方，与同一个团队合作。

黄金时代

《小教父》(1983)是个奇迹。同时,奇迹也是这部电影的主题。《黄金旅程》(*Stay Gold*),片头字幕的这首歌,由卡迈恩·科波拉谱写、史蒂夫·旺德(Stevie Wonder)演唱。这首歌唱出了波尼博伊(C.托马斯·豪威尔扮演)的无辜,这个由两个哥哥抚养大的孤儿,是一个北帮(Greasers)的帮派成员。北帮与南帮(Socs)势不两立。南帮成员是一群开着车去汽车影院钓女孩的富家子弟,那些身无分文的女孩不得不从铁丝网下溜出来,公开坐成一排。北帮成员没有家,也没有未来,他们在帮派里一起长大,尽其所能地做事。

在某种程度上,我们可以从这群孤儿身上看到《教父》电影的家庭精神,只消看看他们那油光发亮的头发就好了。但是比较到此为止;这些孩子不只没有父母,强尼(Johnny,拉尔夫·马基奥[Ralph Macchio]扮演)就像《哈克贝利·费恩历险记》(*Adventures of Huckleberry Finn*)的主人公哈克贝利·费恩一样,睡在大街上,裹着报纸勉强取暖。他们当中最脆弱的强尼,在救波尼博伊的时候刺死了一个南帮成员,这两个男孩在达拉斯

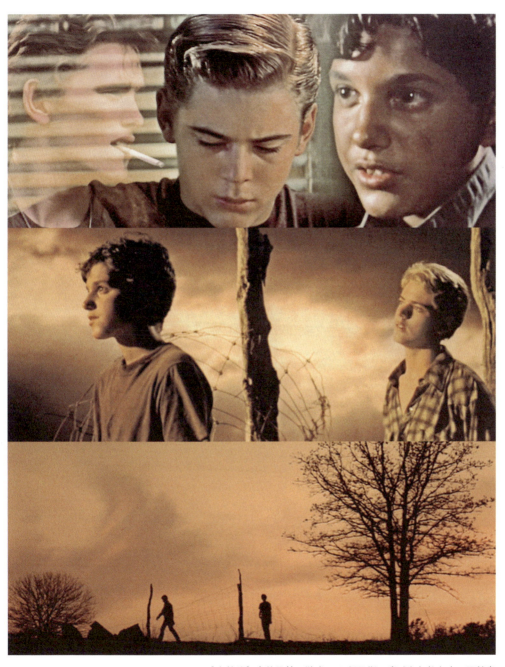

《小教父》中的马特·狄龙、C. 托马斯·豪威尔与拉尔夫·马基奥

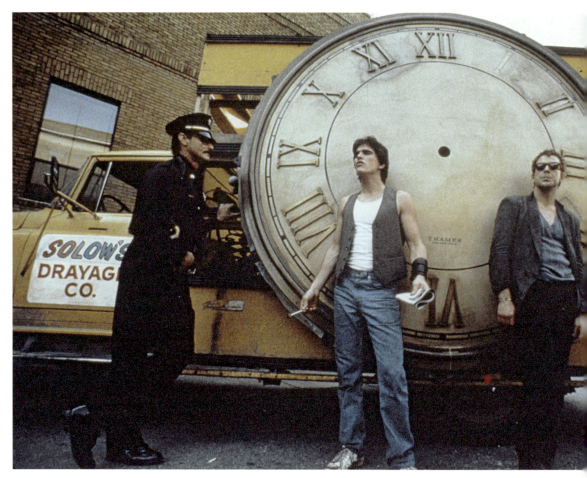

《斗鱼》中的马特·狄龙与米基·洛克（Mickey Rourke）

（Dallas，马特·狄龙扮演）的建议下躲到了乡下。乡村是"金色的"。他们住在一个被动物包围的教堂里，一只浣熊敲打着窗户，而他们读着《飘》。为了不引起注意，波尼博伊把头发染成了金色，就好像金子倾泻在他头上一样。这让人想起查尔斯·劳顿（Charles Laughton）的《猎人之夜》（The Night of The Hunter，1955，两个男孩在河边逃跑的暂停时刻），或是约瑟夫·罗西（Joseph Losey）的《绿发男孩》（The Boy with Green Hair，1949，

讲了一个男孩某天早晨醒来头发变成绿色的故事）。在一个令人惊奇的反转中，因达拉斯而加入进来的这些年轻人，发现他们被囚禁在另一间屋子里，就像他们梦中的教堂一样破旧不堪——一个噩梦版本：男孩们进入一间着火的房子，试图救出一群被火困住的小孩。一只猫头鹰惊恐地飞出来，强尼被一根横梁压垮，也被他试图拯救孩子们的善意压垮（但这是值得的，他坚持这么做），最重要的是，他被那么多的金色（落日，他金色的头发，火焰）压垮，似乎一个人没有办法把所有的金子都拿走。

科波拉说："《心上人》是一部关于霓虹灯的电影。下一部《小教父》将是一部关于日落的电影。"[1] 独特的光质，将两部电影联系在一起。日落显然象征着童年的终结。罗伯特·弗罗斯特（Robert Frost）的诗《韶华易逝》（"Nothing Gold Can Stay"），回荡在伊利亚·卡赞（Elia Kazan）的《天涯何处无芳草》（*Splendor in the Grass*，1961）中，片中的娜塔莉·伍德（Natalie Wood）从华兹华斯（William Wordsworth）的一首诗（《繁花似锦》）中发现了一种幻灭感，在失去了"绿草的光辉，花朵的芬芳"（the splendor in the grass, the glory in the flower）时，她的幻想破灭了。"绿草的光辉"弥漫在《小教父》中。科波拉在小说所描述的真实地方拍摄：塔尔萨。这一选择，一反《心上人》的幽闭性，科波拉从始至终都格外关注自然，而不止于乡村插曲：在一个公园里，强尼和波尼博伊被南帮袭击；在另一个公园，达拉斯倒在警察冰雹般的子弹下；而所有从远处拍摄的镜头中，人物的轮廓在地平线和日落的映衬下显得格外突出。

然而，人们对这一事实却知之甚少——这一自然是不可思议的人造自然，被混凝土包围或沐浴在夸张的日落之光中。这是《小教父》意义深远的独创性：它结合了外景拍摄与摄影棚拍摄，仿佛电子电影渗透进传统的

[1]《电影手册》第334—335期，1982年4月，第44页。

挽歌电影。波尼博伊与南帮头目的女友樱桃（Cherry，戴安·莲恩［Diane Lane］扮演）讨论着，地平线在他们身后（更准确地说是一个黑色的投影），他们的头发被风吹起（或被一把扇子）。少年们封闭在他们的时光气泡中，被落日包围，有着《乱世佳人》（Gone with the Wind，1939）中古典好莱坞的人造魔力。美人太美，落日太戏剧化，整个银幕充斥着片头字幕，巨大的片名以电子形式从帮派成员身上滑过，就像从一系列尸体上滑过。[1] 人造的乡村环境，像《猎人之夜》一样假，把我们带到遥远而神秘的过去。它仅仅通过把亚麻色的头发染成金色，就把对20世纪60年代的青春怀旧变成了对一个黄金时代的普遍性哀悼。

首映时，《小教父》被批评为是一部太过传统的电影，乘着始于《美国风情画》的对20世纪60年代的怀旧浪潮。然而，如同《心上人》将自己置于一种歌舞片的传统中，科波拉将自己置于一种青少年电影的传统中，青少年电影本身已经变成了一种美国电影类型。[2] 在这种类型中，科波拉发现自己与传统的浪漫主义和青少年的当代价值观有着同等的距离。他不把青少年当作叛逆者（詹姆斯·迪恩［James Dean］的传统），而是把他们当作大孩子。他用这种方法架起了尼古拉斯·雷与拉里·克拉克（Larry Clark）之间的桥梁。克拉克拍了《半熟少年》（Kids, 1995）和《板仔玩转》（Wassup Rockers，2006），而且20世纪60年代他也碰巧在塔尔萨以摄影师身份起家。达拉斯仍处在"无因的反叛"的传统之中；另一方面，波尼博伊和强尼还是孩子。当波尼博伊从医院回来时，在一个非

[1] 这一效果，在1983年的版本中是缺失的，可以在2005年发行的DVD加长版《局外人：一部完整的小说》（The Outsiders: The Complete Novel）中看到。这部电影的这个版本，延长了22分钟，更多地聚焦于北帮，尤其是发展了波尼博伊和强尼两兄弟的角色。

[2] 波尼博伊模仿了马丁·里特（Martin Ritt）执导的《原野铁汉》（Hud，1963）中的保罗·纽曼；达拉斯在运动中向后旋转手臂，与尼古拉斯·雷执导的《无因的反叛》（Rebel Without a Cause，1955）中的詹姆斯·迪恩相对；强尼是《无因的反叛》中萨尔·米涅奥（Sal Mineo）扮演的心神不安的男孩的翻版；两个对立的帮派则让人想起罗伯特·怀斯（Robert Wise）执导的《西区故事》（West Side Story，1961）；等等。

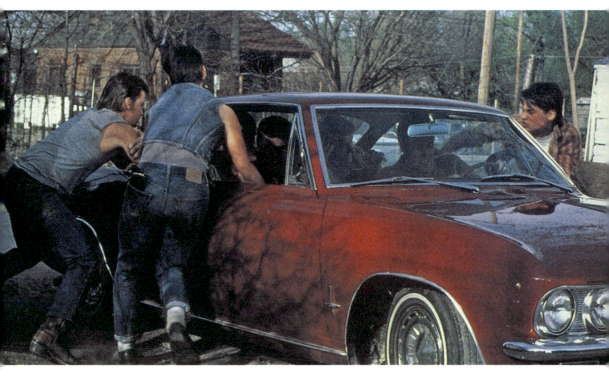

《小教父》场景

常敏感的场景镜头中,哥哥强尼把这个睡着的男孩抱在怀里带进房间。此时的科波拉43岁,他的大儿子吉安-卡洛·科波拉(Gian-Carlo Coppola)19岁,做他的助手。这个场景无疑表现出科波拉对自己青春的怀旧与父爱的微妙结合。

滴答的时钟和"生锈"的锈

云彩飞逝,时钟的指针向着四面八方转动,我们听到时间转换的滴答声:科波拉的下一部电影《斗鱼》(1983),以极快的速度开始,使《小教父》的沉思之美黯然失色。影片从一开始就定下了基调,对话非常刺耳,人物争先恐后地说着台词。影片原声是鼓点、机械的滴答声与心跳的不寻常混合。

一如科波拉常说的,《斗鱼》的主题是时间。时钟的紧迫时间,青春的时间,过得如此之快,头脑迟钝的罗斯提·詹姆斯(Rusty James,Rusty 是拉塞尔[Russell]的简称,马特·狄龙扮演)试图弥补失去的时间、他与哥哥分开的时间,哥哥机车骑士(Motorcycle Boy,米基·洛克扮演)活得太快,死得太早。从"生疏"的意义上说,是罗斯提"生锈"了吗?这是一个悖论。因为他还是个孩子;"生锈"的是机车骑士,他五岁时就不再是孩子了。他只有二十一岁,却已经是个老家伙,他从未真正年轻过,充满了活了千年之人的厌世感。

《斗鱼》是一个关于迷恋的故事。黑帮老大,"温暖"的罗斯提,迷

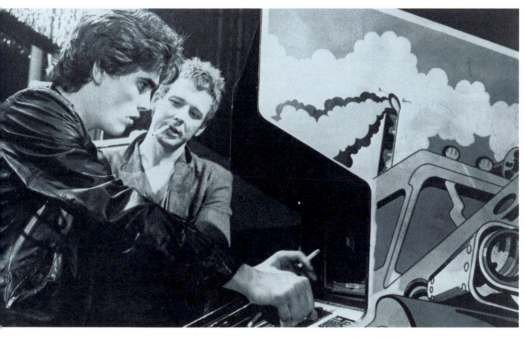

《斗鱼》中的马特·狄龙与米基·洛克

恋"冷酷"的机车骑士——现在正直做人的前黑帮老大,在加利福尼亚的旅行之后,回到他的老街区。他周身萦绕着一种"幽灵"的气息:他的姿势就像杂志上的詹姆斯·迪恩,说话声音很低,仿佛把一切都抛在身后了。这种迷恋真的存在,那是科波拉对自己哥哥的迷恋[1]。科波拉的哥哥曾经是帮派成员,在电影里他的儿子尼古拉斯·凯奇(Nicolas Cage)穿着他的复古皮夹克,扮演了一个次要角色——一个伊阿古(Iago)式的人物(莎士比亚《奥赛罗》中的阴险人物)。

《斗鱼》是另一个关于迷恋的视觉故事,这一次是对旧好莱坞,它的继承人科波拉用一种放肆的华丽复兴了它。黑白影像,短焦镜头,碎片化,

[1] 影片最后的字幕:"这部电影献给我的哥哥奥古斯特·科波拉,我最初也是最好的老师。"

"一个新的弹球机"

塞尔吉·丹尼（Serge Daney）撰写

看科波拉的电影——《斗鱼》甚于其他所有作品的加总——就像在测试一个新的弹球机。面对一个全新外观的戈特利布（Gottlieb，豪华弹球机）或巴利（Bally，弹球机），你眼里几乎再也没有威廉姆斯（Williams，弹球机），焦虑又兴奋地将你陈旧的 10 法郎硬币放进它的槽里。该怎么玩？保险杠、车道、旋转器、目标在哪儿？俘获球、附加球，还有那个"特定球"，它们在哪儿？会发出什么样的声音？玩这个游戏怎么获得胜利？

他的"风格"，在于提出广泛的假设——显然，如果可能的话——这些或那些（视觉或听觉的）细节都涵括在这些假设之下，因此就像爵士乐一样，他创造了一个小小的独奏。这是科波拉在《心上人》里开始做的一些尝试，介于不必要的阐述与最后一分钟的证实之间，介于测试和检验之间。因此，《斗鱼》的摄影（史蒂芬·H. 布鲁姆［Stephen H. Burum］）、音乐（斯图尔特·科普兰［Stewart Copeland］，"警察乐队"［The Police］的鼓手）、台词、姿态、摄影机运动等一切都包含了"独奏"。这些别无他意，只是为了让人获得快感：一个人把一个非常棒的发动机发动起来，再把它挂上挡开车离开……

"罗斯提·詹姆斯"是片中最频繁听到的词。这个年轻的主人公，不断被人叫着他的名字，有时是种挑衅，有时带着喜爱。我们经常

用这样的方式对孩子说话，让他习惯他有一个名字，这个名字只属于他，不属于其他任何人。这个"罗斯提·詹姆斯"，带着俄克拉荷马口音念出时，是赢得观众忠诚的一种方式，就像弹球机发出的"再试一次"（try me again）。这种放大艺术，还有很多其他的例子。包括决定拍成黑白片，是基于机车骑士看不见颜色；或者两兄弟之间的一个长镜头，哥哥不停地问弟弟一个问题，"为什么？"以至于弟弟爆发了："什么为什么？"这一幕继续下去，"粘"在这个小词语上，仿佛它是一团血块。

以这种方式，科波拉艰难地创造了今天的"风格主义"（mannerist）电影。这个意大利裔美国人，是我们的巴末桑（Parmesan，1504—1540，意大利宗教画画家）或普里马蒂斯（Primatice，1504—1570，意大利画家、雕刻家）……认为科波拉只是满足于将他的夸张风格添加到最终几乎已经过时的主题中，这一想法是错误的。这并不完全正确。

这个男人有一种"世界观"，与他试图强加给电影的混乱与困惑完美契合……机车骑士（一个高度"科波拉化"的人物）是这样一种人：他已经到了极限，在那里什么也没有发现，也没有更好的事情可做，养成了一副相当沉默寡言的花花公子的样子（结果是，他不仅色盲而且半聋！）……

很明显，《斗鱼》是一个失去了幻想的故事。以人类的形式体现的理想，让我们失望。当他们被偶像化时，星星会陨落（让人想起《现代启示录》里的科茨/马龙·白兰度）。这并不比预期的多。一位想要反思电影中幻觉的力量的导演，需要相信这个世界（这个"真实"的世界）本身就是一种幻觉。它由表象、上帝之眼和地球上虚假的真理组成……本质上，这个世界几乎不存在。科波拉不过是运用这个世界的物质，重新获得一点儿他的灵魂。

摘自文章《罗斯提·詹姆斯》（《斗鱼》的法文译名）
发表于1984年2月15日的《解放报》（Libération）

《斗鱼》中的米基·洛克与马特·狄龙

墙上的阴影，烟雾机，空荡空间里的回声：所有这些让我们想起奥逊·威尔斯。科波拉浸入20世纪40年代拍了他的黑色电影，浸入20世纪60年代刻画了青少年的反叛。[1]

从纯"视听"的角度看，这是科波拉最有造诣的一部作品。作曲家是斯图尔特·科普兰——"警察乐队"的鼓手，他玩着声音游戏。这部电影的风格化，与人物的扭曲感知是平行的。机车骑士色盲、半聋，近乎耳语地说话，将自己的说话方式形象化为"像一台调低音量的黑白电视机"。幻觉般地走在片厂街道，周围是士兵和妓女，让人想起《现代启示录》的混乱感觉。这是一个心照不宣的寓言：象征着好斗的青少年的红色暹罗斗鱼（rumble fish=fighting fish，斗鱼=战斗的鱼），在黑白影像中以彩色浮现。科波拉说他试图拍一部"给青少年的艺术电影"。它一点儿也不枯燥，反而常常是性感的：马特·狄龙和戴安·莲恩赤裸的胳膊缠在一起；戴着束发带、穿着T恤的狄龙，成了性感偶像。

[1]《西区故事》，以及约翰·弗兰克海默（John Frankenheimer）的《情场浪子》（All Fall Down，1962），一个少年迷恋他的哥哥（沃伦·比蒂［Warren Beatty］扮演）的故事，是黑白影像的表现主义运用以及对人物名字的迷恋式重复（贝里-贝里［Berry-Berry］，无休止地重复着，就像"罗斯提·詹姆斯"）的母体。

 再一次，一切都带有神话色彩。墙上的涂鸦让人想起被废黜的国王的荣耀："机车骑士统治。"不是这个统治——rules，而是那个统治——reigns，因为我们谈论的是王室。稍后，有人这样说起机车骑士："他是流亡的王子。"一如《教父》与《现代启示录》中，一个男人想成为国王。社区之王——这说明不了什么，但是这个骑着摩托车的花花公子，就像莎士比亚笔下的悲剧英雄。机车骑士在自己的地盘上流放，因为他没有更多的命令可下，成了一个空心人。在台球室，米基·洛克摆出一个忧郁沉思的姿势，手捂着脸，就像《教父2》里的迈克。这个国王没有高大的身躯，根据科波拉的说法，他是一个加缪（Albert Camus）式的"法兰西智者"（French intellectual）。当然，他所穿的法兰西风格的夹克（与那些硬汉格格不入），把他变成了一个"局外人"（stranger）。

 《斗鱼》非常有影响力。[1] 听 DVD 的评论音轨时，很容易感动，因为科波拉描述这是他电影生涯中唯一感到完全满足的时刻。拍摄很顺利，使

 [1] 尤其是对格斯·范·桑特（Gus Van Sant）的影响显著。《邪恶的夜晚》（*Mala Noche*，1985）中的黑白影像、《迷幻牛郎》（*Drugstore Cowboy*，1989）中的马特·狄龙，以及飞逝的云成了格斯·范·桑特影片的标志；而在他导演的《不羁的天空》（*My Own Private Idaho*，1991）中，骑着摩托车的人物在寻找被放逐的莎士比亚式的国王以及缺席的母亲。

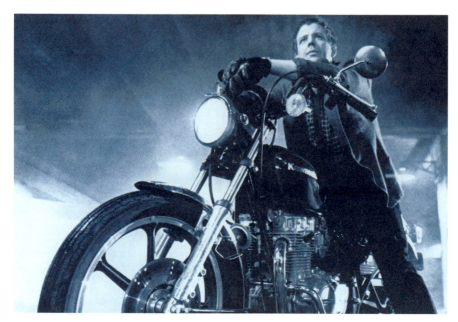

《斗鱼》中的米基·洛克

用的是他以前合作过的演员,他们具备组建团队的条件。他的实验创造了一个完美的人造世界,这个主题(他与哥哥的关系)贴近他的内心。他对于什么都做的行为(多才多艺)持一种自我批评的态度:当你只应该做你拼命想做的事情的时候,为什么要试图证明你什么都能做呢?

后视电影

毫无疑问，当科波拉那样说的时候，他正在思考《棉花俱乐部》（1984）的灾难。《斗鱼》的失败（美国票房仅250万美元，几乎是《小教父》的十分之一）让他处于一种微妙的境地，他接受了一位他很熟悉的制片人的委托——罗伯特·埃文斯，《教父》的制片人（不算他最愉快的职业经历）。大地都在摇晃，因为埃文斯本来打算亲自拍《棉花俱乐部》的，出于其他选择的需要，他尝试再造《教父》的梦之队，马里奥·普佐（Mario Puzo）写了剧本。当科波拉到达片场时，这部电影已经是一个财务黑洞了。

很明显，开始处理《棉花俱乐部》的生活，对科波拉来说是件尴尬的事。棉花俱乐部是20世纪30年代一个著名的夜总会，黑人跳舞，白人喝酒，一切都带有"黑手党"的味道。它与《教父》的关系，类似于《小教父》与《斗鱼》的关系，从一种节制的古典主义向快节奏的风格化转变，从一个神话故事的再创造向它的碎片化转变。在拍这两部电影之间，电子电影的实验变得更加复杂。轮流上阵的风格（接二连三的短镜头，特写，俯拍、仰拍和短焦镜头），使《棉花俱乐部》成了一部消极的电影，就像一个叛逆

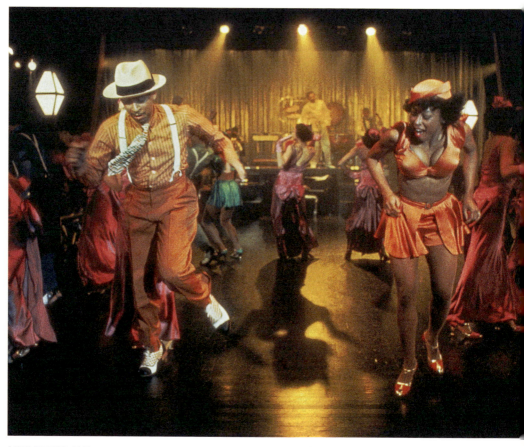

《棉花俱乐部》场景

的儿子制造了一个最大可能的麻烦,其目的在于摆脱父亲的阴影。

科波拉没有进一步研究,而是直接采用了马里奥·普佐的剧本。他对这个故事没有花费心力,人物沦为纸板剪影。在处理一个天真无邪的人初涉邪恶(如《现代启示录》)或成人世界(如《斗鱼》)方面,科波拉是驾轻就熟的,然而《棉花俱乐部》是他第一部愤世嫉俗的电影。主人公迪克西(理查·基尔 [Richard Gere] 扮演)对任何事情都漠不关心,从第一幕到最后一幕都是如此;他没什么可学的。这个主题原本可以很美:迪克西被

一个黑手党雇去照顾他的情妇（戴安·莲恩扮演），并且爱上了她。两个性关系不道德者之间的爱情故事？科波拉不这么认为。迪克西变成了一个蹩脚的演员，模仿好莱坞电影里黑帮惯用的姿态，例如《教父》开篇那个被唐·柯里昂幕后操纵的木偶歌手。

 按照惯常的方式，科波拉会根据主题调整风格。这个动荡的世界是被肤浅地描绘出来的，这些可怜的人物是被粗暴地刻画出来的。唯一能"得救"的是黑人，然而他们的部分在剪辑（最后一击？）中被去掉，只剩下大量舞动的影子。科波拉完成了一些绝妙的事情：比如踢踏舞演员的脚在机枪扫射时发出的嗒嗒声，他以轻快的步伐去适应爵士年代的节奏。然而舞台的概念——对于科波拉来说总是至关重要的，这来自他在剧院所受的训练——在这里缺席了。摄影机在舞者中间拍摄，无视灯光；人物被困在背景中，就像昆虫被夹在百叶窗的板条间。他们没时间摆姿势或说话；如果真的说话，那就是在一个没有欲望的爱之夜。视觉处理是令人眼花缭乱的，然而它所描绘的图景不过如此，没有走心。

两人和好

自《心上人》的灾难之后,科波拉被迫接受委托项目:《瑞普·凡·温克尔》(*Rip Van Winkle*,1985)[1],为 HBO 拍的一部 50 分钟电视电影;《伊奥船长》(*Captain EO*,1986),关于迈克尔·杰克逊(Michael Jackson)的一部 17 分钟短片,1 分钟 100 万美元。尤其是,他同意拍摄一部奇幻电影《佩姬苏要出嫁》(*Peggy Sue Got Married*,1986),批评家认为这是"不带个人彩色的"影片。接受它,是因为 300 万美元的酬劳能让他拯救岗哨大楼——西洋镜的总部。因为要等待他的女主演凯瑟琳·特纳(Kathleen Turner)从以前的合约中解脱出来,因此他有足够的时间来接手剧本,把一个轻喜剧变成了对时间流逝的痛苦治疗。

[1] 在《佩姬苏要出嫁》的前期制作阶段,科波拉制作了电视系列剧《神话剧场》(*Faerie Tale Theatre*)中的一集,由哈利·戴恩·斯坦通(Harry Dean Stanton)和塔莉娅·夏尔出演。《瑞普·凡·温克尔》的故事改编自华盛顿·欧文(Washington Irving)的小说,讲述一个男人在沉睡 20 年后醒来,发现他的儿子已经长大。这是时间上的跃进,与佩姬苏回到过去刚好是相反的,但是有着同样的结果:父母与孩子在相同的年纪相遇。而在《教父2》中,淡入淡出的使用,也使维多·柯里昂与迈克·柯里昂的生活交汇在一起。

这是一个四十几岁的女人的故事，在一个离奇的时间转换中，她发现自己再次变成了一个少女。这个手法高明的方向，以及这是一部在罗伯特·泽米吉斯（Robert Zemeckis）的《回到未来》（*Back to the Future*, 1985）之后很快出现的"大学电影"的事实，掩盖了科波拉想要做的事情的原创性。《佩姬苏要出嫁》和两部"塔尔萨"电影，仍然让我们记忆犹新：对青春的怀旧，当时间静止（在《小教父》中），纯真也在加速流逝（在《斗鱼》中）。《佩姬苏要出嫁》甚至遥接《教父2》中两个时代的并置，与后者产生了"共鸣"。这部小电影揭示了科波拉作品的中心主题——时间：我们如何变老，又如何重新焕发活力；我们如何失去青春，又如何重新找回青春。它本该被称为《没有青春的青春》（科波拉后期的一部作品）。

这个"没有青春"的年轻女人佩姬苏发现自己与母亲面对面，她很感动（"妈妈，我忘了你曾经是个年轻人"），还见到了她的妹妹和死去的祖父母。在听到祖母的声音后，佩姬苏向妈妈解释她为什么哭："我梦到祖母死了。"这场旅程全部是关于家庭的——回到你还是一个孩子时就认识的那些人，你的记忆已经淡忘的那些人。这是一个不可能实现的幻想，但是科波拉坚信：当你的父母和你一样年纪的时候，你可以遇到他们。佩姬苏深吸一口气，尽其所能地唱起国歌，因为这一次她会尽情享受这些幸福的时刻。

佩姬苏重新与自己达成了和解。影片开始时，她打扮成舞会皇后，在高中同学聚会上遇到她的老朋友。她正与查理（尼古拉斯·凯奇扮演）办理离婚，查理是班里的"造反家"，自高中时佩姬苏就嫁给了他。在"透过镜子"看到的她的人生中，她拒绝了幼稚、优柔寡断的查理。她决心不再犯同样的错误，沉迷于过去的幻想中：和忧郁英俊的迈克上床。然而她被查理的弱点打动，"我该拿你怎么办呢？"好像毕竟她和他在一起；就迈克而言，这个英俊的家伙还只是个孩子，他矫揉造作地引用克鲁亚克（Jack Kerouac）的名句，幻想在乡村过一种简单的生活。

《佩姬苏要出嫁》中的凯瑟琳·特纳

《佩姬苏要出嫁》的这段魔幻之旅，让我们接受了这出没有痛苦或浪漫的再婚喜剧。佩姬苏在另一种意义上获得了一种新生活，当她说"这是我的人生，查理是我的丈夫，我不会为全世界改变它们"时，她与自己达成了和解。这不是听天由命，而是接受了她的命运。这个二次机会的美国神话，与用过去时态表达的必然性相冲突：佩姬苏出嫁了。她结婚了，可以去任何她想去的地方，但这种纽带是不可分割的。

在影片末尾，佩姬苏邀请查理来吃卷饼，让我们回想起佩姬苏以前说过的一句话："是我祖母的卷饼，让家庭和睦。"也让人想起另一个"蛋糕"，来自科波拉的电影生涯之初。而《心上人》的片尾字幕，正是以这对相爱的年轻人和一个正在制作的双扭曲椒盐卷饼为主题。

黑色与粉色的自画像

《石花园》(*Gardens of Stone*，1987)继续表现时间与代沟的主题。1968年，阿灵顿国家公墓(Arlington National Cemetery)的荣誉护卫，中士哈泽德(Sergeant Hazard，詹姆斯·凯恩扮演)，照顾着一位老战友的儿子，试图告诉他：如果想在越南生存下去，他需要做什么。我们再次回到20世纪60年代，再次回到越战，即使前线在银幕之外(如哈泽德所说，"越南无前线")。但现在是黑暗时期：1968年，哈泽德已是一个退伍老兵，他在威洛(Willow)身上看到了年轻的自己，他们是同一个人，处于生命的两个阶段：之前与之后的。放肆的，无邪的，年少轻狂的；驼背的，失意的，笨拙不堪的。科波拉最感兴趣的是：这两个年纪，在一个已经归来的人和一个渴望离开的人令人不安的相遇中汇合。

金与锈的相遇，在两个男人之间，创造了一种父-子的情感纽带。第一幕之后，纽带很快被切断，因为科波拉通过让威洛死去而改写了这部"成长小说"。他的棺材从越南带回，葬在阿灵顿，哈泽德是这座"石花园"的可怜守护者。当你知道刚刚发生在科波拉生命中的悲剧事件时，可能难以

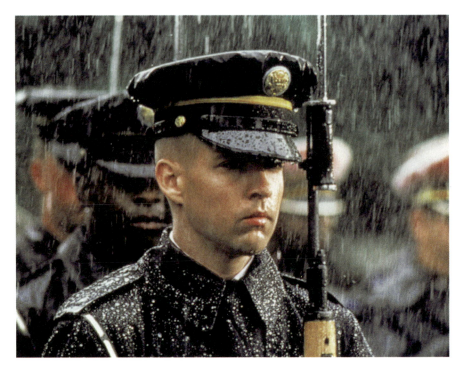

《石花园》中的 D. B. 斯威尼（D. B. Sweeney）

观看这一幕。在电影拍摄时，他的大儿子吉安-卡洛，和他一起亲密工作的人，在 23 岁的年纪死于一场快艇事故。这是一个残酷的讽刺：电影中虚构的儿子之死，在导演的私人生活中找到了回声。

与同时期上映（6 个月里）的《野战排》和《全金属外壳》相反，《石花园》是一部关于越南而没有越南的电影。可是，银幕上充满震耳欲聋的战争景象。首先，伴随着公墓场景里的一连串字幕，我们听到正在营救暴露于危险中的士兵的直升机的噪音，明显让人想起《现代启示录》。而后，在背景里总是开着的电视机荧屏上，战争无处不在。战争的报道未被审查，以一种前所未有的暴力渗透进人们的家。最后，镜头突然从威洛的婚礼场面切换为全屏的电视画面，展现的是一群不明身份、迷失

歌舞伎电影

我学习日本戏剧好几年了，它对我有着巨大的影响。它是一种布景、音乐、舞蹈、歌唱轮流带动情节，并且一个接一个在特殊时刻被带到聚光灯下讲故事的戏剧形式……演奏爵士交响乐的音乐家做的是相同的事：小号演奏者起立独奏，鼓手跟着，等等。在《心上人》中，各种不同的元素被以相同的方式对待。

摘自一次访谈，《正片》（*Positif*）第262期，1982年4月。

《石花园》让我感兴趣的是情感与军事仪式相连。在我心里，这是电影的主题。但是当我在影院里看电影时，我注意到观众并未以同样的方式回应。《心上人》中的歌曲存在同样的问题。观众拒绝将仪式移位到情感的水平，而是希望我为他们做到。这就是差异存在之处：我想让观众制造一种合成，以便感受到情感……这是个大问题：如何跟观众沟通一种情感？当然，有一种方法是基于场景的戏剧化结构，包括拍摄人物面孔、借由戏剧冲突将情感表达出来。观众了解这一点并接受它，因为他们知道，什么时候应该感觉悲伤，什么时候应该感觉快乐。而我总是在思考，应该还有其他表达情感的方式，例如日本戏剧的方式。以我的思考，情感应该来自于音乐、影像、作曲，所有这一切结合在一起，而不应该仅仅来自于演员。

摘自一次访谈，《电影手册》第415期，1989年1月

了方向的士兵。越战一直萦绕在影片中,直到把影像炸开,才小心翼翼地从银幕上消失。

在我们短暂瞥到的战争场面中两个士兵紧握的手,威洛的遗孀与哈泽德的未婚妻在葬礼上紧握的手,是一种情感的充分暗示。这些情绪太强烈了,无法戏剧化。科波拉以一种古典的传统的方式拍摄,没有使用任何视觉技巧。一如既往地,他像一条变色龙一样,根据主题而调整风格。

这一点在《创业先锋》(1988)中表现得再真实不过了——这是一部展现二战末期一个小汽车设计者塔克(Turker)与底特律汽车大亨竞争的史诗性电影。《石花园》看起来像一座冰冷的坟墓,它的镜头就像一排排十字架那样排列整齐。而《创业先锋》像一辆快捷舒适的小轿车,充满革命性的特征,它的设计者希望在大人物的眼皮子底下把它卖给美国大众。这部电影偷了广告美学,是塔克鱼雷(Tucker Torpedo)这款

科波拉在《石花园》片场

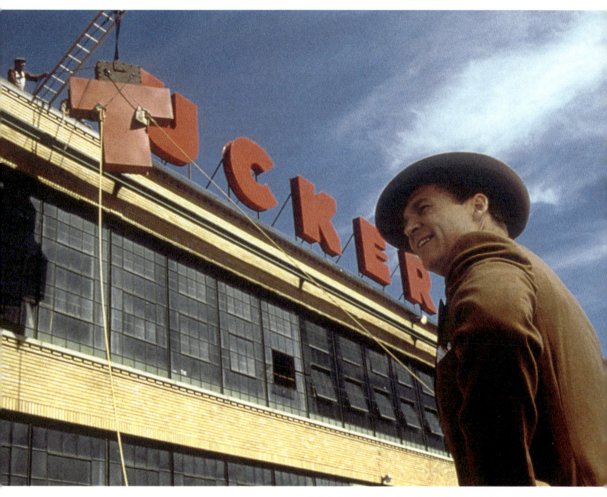

《创业先锋》中的杰夫·布里吉斯（Jeff Bridges）

开放式旅行车的一部长长的宣传片。一部"小装置"电影，如果你愿意，它的速度和维托里奥·斯托拉罗（Vittorio Storaro，《心上人》的摄影师）浮华的灯光，会将你震晕。

这个项目由来已久。还是孩子时，科波拉就热切地等待鱼雷的推出，但是大制造商们占了小企业家的上风，小企业家只生产了五十辆。长大后，

科波拉买了一辆，并且在拍完《现代启示录》后，试图以歌舞片的形式、以一种忧郁的调性拍一部传记片，但是没有成功。1985年，乔治·卢卡斯主动提出要制作这部电影，条件是：既不是歌舞片，也不忧郁。再一次，科波拉发现自己肩负着许多责任，首先是对卢卡斯影业，这决定了影片的整体基调：以斯皮尔伯格和卢卡斯作品中典型的让人愉快的结局，为美国唱一首乐观的赞美诗；然后是对塔克家族，他们要求科波拉对他们的声誉做出如实的描绘……除了塔克的婚外情。

这似乎与这位希望让权威们在他面前俯首称臣的神童的骄傲相去甚远。然而，他的电影从未如此近距离地反映了他，无论是通过一如《石花园》中的环境的力量，还是通过顽固和不屈不挠。《创业先锋》显然是一幅自画像。塔克在芝加哥建立他的工厂，接近底特律的权力中心；这与科波拉在离好莱坞不远的旧金山建立西洋镜异曲同工。塔克天真地认为他能击败权威，他的家人与朋友组成的团队能够战胜大资本的力量，塔克鱼雷这款出色的原型车将开启一场全新的游戏。这部电影，就像科波拉十年来所经历的一切的缩影，包括他的私生活。[1] 我们应当友善地看待这艰难的十年。从荣耀中突然跌落，他收获了谦卑，再次学会了如何与他人合作。《现代启示录》与《心上人》共同代表了一段专制时期的插曲，那时他以为自己是个独裁者。从《小教父》开始，他不得不学习与一位作家合作，为一所学校工作。他接受了把自己的电影奉献给他人的做法；为某个人拍电影，也为片厂拍电影。这些电影的署名是：弗朗西斯·科波拉。[2]

[1] 塔克问他能否退学，和父亲一起工作。这正是科波拉的儿子曾经问他的。这部电影题献"给吉安-卡洛，他喜欢小汽车"。

[2] 那些署名"弗朗西斯·福特"的电影与那些署名"弗朗西斯"的电影有很大不同。《小教父》之后的三个委托项目——《棉花俱乐部》《佩姬苏要出嫁》《石花园》都署名光秃秃的"弗朗西斯"。相反，科波拉完全掌控的那些电影《斗鱼》《创业先锋》，署名里都有"福特"二字。值得注意的是，《现代启示录》的署名省略了"福特"：科波拉与一部比他本身更宏大的电影保持距离。

（上图）科波拉与女儿索菲亚在《没有佐伊的生活》(Life Without Zoe,《纽约故事》[New York Stories, 1989]的第二个片段)片场

（下图）科波拉、伍迪·艾伦与马丁·斯科塞斯,《纽约故事》的导演们

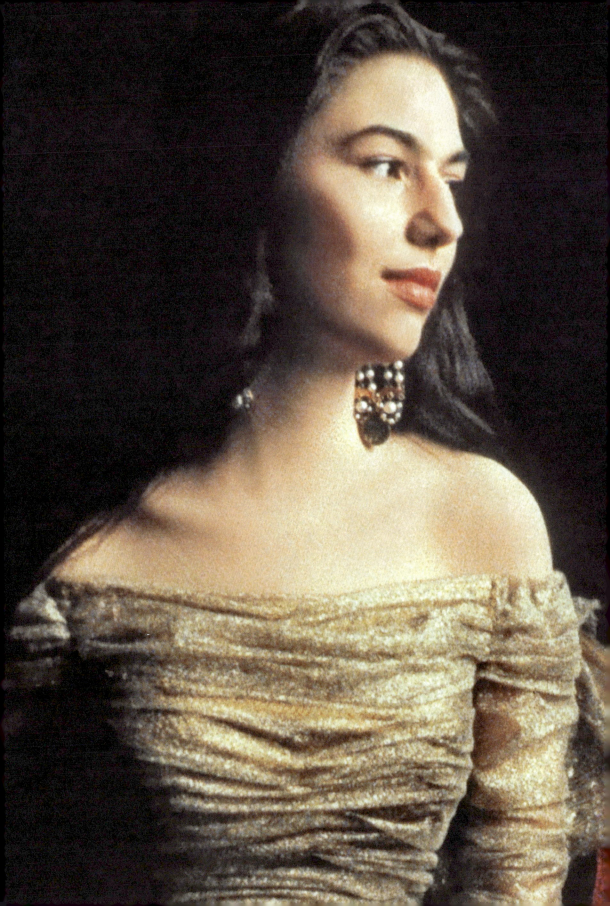

第四章

感觉良好：

从《教父3》

到《造雨人》

20 世纪 80 年代末，科波拉的立场是什么？一系列电影一部接一部地快速拍摄，包括三次无可挽回的失败（《斗鱼》《棉花俱乐部》《石花园》）。十年间，科波拉经历了职业生涯的崩溃（《心上人》）与一场家庭悲剧。他投入到一个奢侈的项目中:《大都会》(*Megalopolis*)，一个占据他身心超过十年而又未竟的项目。与此同时，他接受了更多的委托项目。首先是一部短片《没有佐伊的生活》,《纽约故事》三段中的一段（另外两段由马丁·斯科塞斯、伍迪·艾伦执导），这是由他的女儿索菲亚·科波拉写的一个孩子气的故事，关于一个住在纽约豪华饭店的年轻富家女的生活。在这部他为女儿拍的"家庭电影"——索菲亚的电影《迷失东京》(*Lost in Translation*, 2003) 的先驱——之后，科波拉终于同意在纽约和意大利拍摄第三部教父电影。

黑赭色

长久以来，科波拉一直反对用第三部来结束《教父》。当他同意这么做的时候，他试图做一部"《教父》风格的电影"，然而《教父3》（1990）绝不是前两部的重奏。科波拉抛弃了阴郁的庄重，不使用长镜头拍近景，而是以一种更为私密的风格拍摄。在前两部中，兴趣被分给好几个人物，而这一部集中在迈克·柯里昂身上。这一决定——部分归因于罗伯特·杜瓦尔的"叛变"（他在前两部中饰演军师，到了第三部，要求与阿尔·帕西诺同样的片酬）——将两个"儿子"迈克·柯里昂和汤姆·哈根的高峰会晤排除在外。不过，这使得科波拉能够在家庭冲突的主题缺席中，挖掘迈克的内心"帝国"。

电影一开始，内华达的房产就成了一片废墟。迈克独自回到纽约，他累了，受了心理创伤。八年没有见到自己的孩子，但是他怎么会如此苍老？视觉上没有任何东西可以表明行动的日期（1979年），没有任何关于特定时期的细节。戈登·威利斯使用的橙棕色，非常不同于前两部的黄黑色，与精神衰退的气氛不一致。我们处在一种"事后"的氛围之中。科波拉说，

《教父3》中的安迪·加西亚（Andy Garcia）与阿尔·帕西诺

《教父 3》中的索菲亚·科波拉、黛安·基顿、阿尔·帕西诺、约翰·沙维奇（John Savage）、安迪·加西亚与塔莉娅·夏尔

这部电影"与其说是第三部，不如说是终曲"。

《教父 3》的主题是救赎。首先体现在社会层面：迈克希望修复他在教会面前的地位，并整顿他的非法生意。讽刺的是，"教父"由教皇授勋，如同彼此互为镜像（在《教父》结尾，人们吻着唐·维多·柯里昂的手，就像吻着罗马教皇的手一样）。更为讽刺的是，这个家族弥补了梵蒂冈银行可耻的赤字。就在迈克试图将生意"转变"成合法的那一刻，他意识到腐败已经达到了顶峰，甚至教皇的钱也是肮脏的。迈克与他以前的生意伙伴结清了账户，以便离开黑手党，但是五大家族不同意。在他腐败的前生意伙伴与见利忘义的瑞士银行家的夹击下，迈克发现完成"转变"是不可能的。

再一次，深层问题是道德。对一个彻底腐朽的体制的尖锐批评表明，随着我们登上权力的阶梯，教父电影变得越来越政治化。然而，这部电影

科波拉与女儿索菲亚在《教父3》的片场

的心,在别处。迈克遭受着糖尿病带来的痛苦,在痛苦中他喊着弗雷多的名字——他杀死的哥哥;在罗马忏悔时,他哭了。他不再是原来的那个人了;他被悔恨吞噬,祈求救赎。第三部影片,让这个三部曲回到了原点。遵循一种科波拉称为"ABA"的模式,第三部再次处理了第一部的主题(年老的唐,继承人的问题),只是这一次教父回顾自己的人生时并不满意,临终时为他自己带来的灾难而哭泣。

那么继承人的问题呢?三个孩子,分别代表一个可能的继承人,就像《教父》中的四个儿子。第一个是新来的,桑尼的亲生儿子文森特(安迪·加西亚扮演)。他是一条"疯狗",使老教父中风,但是很快就被欢迎进入家族圈子。自负的文森特,唤醒了老教父。阿尔·帕西诺看到他第一个怪癖时,在椅子上吓了一跳,仿佛被电了一下,活了过来。一如在《石花园》中,时间的"之后"与"之前"并行:一个老人与一个年轻人建立了联系,年轻人将老人赶出"现场"。继承有了保障。

然后是女儿玛丽,由科波拉的女儿索菲亚扮演。[1] 玛丽是天真无邪的,崇拜她的父亲,父亲回报了她的爱("为了你的安全,我愿意下地狱"),但

[1] 在最后一刻,索菲亚·科波拉取代了薇诺娜·瑞德(Winona Ryder),后者病了。最初字幕打为"多米诺"(Domino),我们看到她在一部部电影里长大:在《教父》中出生(她是受洗礼的婴儿),在《斗鱼》和《佩姬苏要出嫁》中扮演小妹妹,在《教父3》中死去。这是一种电影里的人生。

是剧本在两个方面牺牲了她：她与堂兄文森特相爱，这是一种被禁止的爱情，在一个堕落家庭里几乎无法"存活"；她为家庭的罪恶而死，原本要射向父亲的子弹，将她击中。科波拉最初考虑拍一部叫《迈克·柯里昂之死》（*The Death of Michael Corleone*）的电影，在那部电影里，他有了一个绝妙的想法：让迈克遭受地狱之火，让玛丽死去。

玛丽的死，可能是科波拉所有电影中最感人的时刻。她在死一般的寂静中倒下，只吐出一个词："爸爸。"凯向后退缩，痛苦地尖叫；迈克号叫着，恍惚着，但是他的声音被延迟了，好像从很遥远的地方传来，需要几秒钟才能到达我们这里。然后，它刺破了寂静。那是心碎的悲痛时刻，包含了

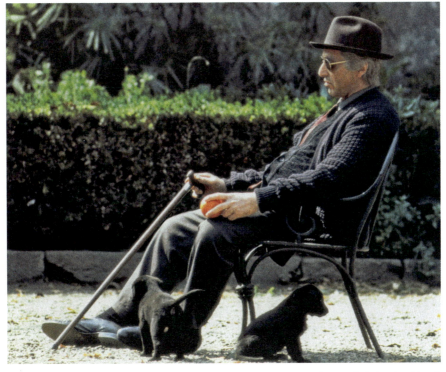

《教父3》中的阿尔·帕西诺

科波拉在拍摄《石花园》时的丧子之痛——他自己的女儿正在他眼前重演的一场死亡。这里有一些新的事物：科波拉找到了丢失的东西，这是结束这个长篇传奇故事的方式。

最后是儿子，一名歌剧演员，这个职业使他远离犯罪的环境。迈克像科波拉一样，对于艺术的升华深信不疑。最后四十五分钟是一个神圣化的巅峰时刻，在马斯卡尼（Pietro Mascagni）的歌剧《乡村骑士》（*Cavalleria rusticana*）的背景下，一系列犯罪接踵而至。最后一次，迈克命令他的人发动联合进攻，这些自始至终都是在他儿子的歌唱的掩护下进行的。走出剧院，迈克让世界知道，柯里昂家族从今以后将用一个声音说话，几秒钟后他将面对女儿的死亡而失去自己的声音。一切都消逝了，唯有艺术永恒。

三部教父电影，是科波拉作品的基石。它们拥有一切：家族传奇，华丽妄想，时间的意义，以及忧郁。当人们认为三部曲是逐步建造并不断增加的时候，三部曲奇迹般地屹立起来。《教父3》的结尾，回顾了那些跳舞的时刻：迈克和他的女儿，迈克和他的第一任西西里妻子，迈克与凯。教父三部曲是一首华尔兹，忧郁支撑着行动，空虚令每个人的虚荣心化为乌有。跳舞之后，迈克陷在椅子里，身在西西里的某处。他化了妆，戴着一顶旧帽子：他是个老人了。没有文字说明，但至少有十年过去了。我们现在是在叙事本身的时间里——1990年？也许。老教父是孤独的，一如他在《教父2》的结尾，被从远处拍摄，被隔离。他已经死了，一声不响地从椅子上摔下来。

（右页上图）《教父》中的马龙·白兰度
（右页下图）《教父2》中的阿尔·帕西诺

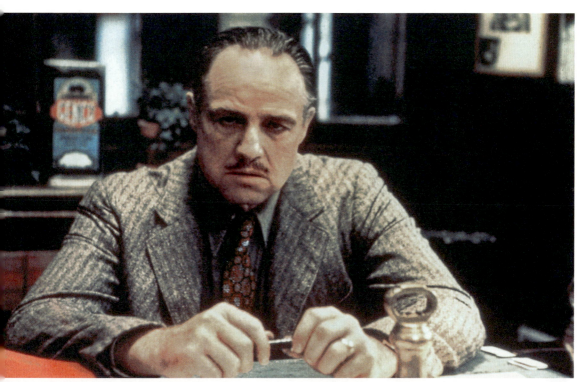

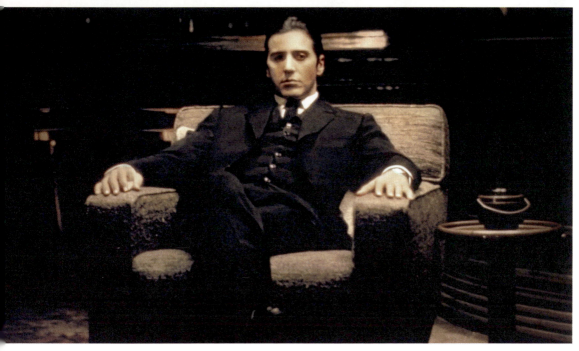

马龙·白兰度、
阿尔·帕西诺、罗伯特·德尼罗

 《教父》三部曲是一个规模宏大的作品。科波拉回忆起在第一部开拍之前,他召集所有演员与马龙·白兰度坐在一张桌子旁一起吃了顿饭。白兰度,这位演员工作室(Actors Studio,1947年由伊利亚·卡赞创办于纽约的表演学校,由李·斯特拉斯伯格[Lee Strasberg]领导)出来的台柱子,是他们在表演艺术上的"教父"。科波拉也经常描绘白兰度发生的巨大变化,当他建议白兰度做个化妆测试时,他简直目瞪口呆;白兰度把纸巾放进嘴里,看上去像个斗牛犬,带着嘶哑的声音咬着、嘟囔着,把自己变成了一个老西西里人。凸出的下巴,皱起的前额,浓重的妆容,赋予他一种古怪的造作。甚至小道具也是顺手一抓,对于科波拉来说,在拍摄前仅仅往白兰度大腿上扔一只猫就足够了,它将被一个演员的手、嘴、眼睛和脖子带着极大的温柔不断地摩挲。白兰度用手背轻轻摩挲猫的脸颊的方式,被延续至后世。

 看到大师的两个门徒阿尔·帕西诺和罗伯特·德尼罗出现在银幕上,是令人兴奋的。但是科波拉需要调动全部的说服力让派拉蒙接受他们,因为在当时,选择这些从"小意大利"来的坏男孩简直是不可能的,而他们将给表演艺术带来一场革命。

 白兰度的直系弟子——德尼罗,在《教父2》中扮演年轻的唐。他复制了导师引人注目的姿势,模仿他的声音,但并没有沦为纯粹的复制,他的清瘦身形与唐的浓重妆容截然相反。他将人物带向一个狡猾内敛的方向,像一只穿过屋顶的狐狸,或是一个清高疏离又神秘莫测的谜。

然而最令人兴奋的，当然是阿尔·帕西诺。在《教父》中，他有一种纯粹而专注的本质，用他阴郁的、水平的凝视，越过正在说话的人，直直望着并盯住远方——一种聚焦在他自己宿命般的孤独之上的内心凝视。他的平静特质，掩盖并控制了他极度的紧张（想一下在执行第一次谋杀前他眼睛焦虑不安的运动）。

《教父2》中的罗伯特·德尼罗

帕西诺，是一个舞者，也是一个演员。当他把思想付诸行动时，就释放了内心的优雅风度，比如他在谋杀后扔掉手枪的样子，或者将凯推进汽车并关上门的样子。帕西诺的表演如同预先编排好的，天衣无缝地滑行、移动。白兰度和德尼罗在他们的运动中是急促的。15年后，当帕西诺带着他的灰色平头和黑色墨镜重返《教父3》时，几乎让人认不出来了。全然无精打采，难以置信地被他的罪恶与这些年的重负压弯了。随后，帕西诺很快拍了一部关于理查三世的电影《寻找理查三世》(*Looking for Richard*，1996)，将他的目光投向莎士比亚。他从白兰度身上效仿的表现主义风格，被置于一种更纯粹的气质中，少了夸张，也少了反讽。他正在失去他专注的能量、他的耐心，并且他的身体被糖尿病侵蚀了，病痛会突然来袭。这个令人心碎的木偶，可能随时会倒在地上。

科波拉说过，他几乎不用指导这三个演员。对此，可能有人会怀疑，如果他知道科波拉让阿尔·帕西诺排练了多少次的话。这既是为了说服片厂雇佣阿尔·帕西诺这个不知名的演员，也是为了使他的表演沉淀下来。但这是真的，三个演员已经有了他们的家庭，即使它是一个七零八落的家。阿尔·帕西诺提议他之前的老师李·斯特拉斯伯格在《教父2》中扮演一个小角色——他（迈克）的对手海曼·罗斯（Hyman Roth）。这个三部曲的家庭秘密，是演员工作室。

第四章　感觉良好：从《教父3》到《造雨人》

资产负债表

继这一高调之后,科波拉连续取得了三次成功。其中,《惊情四百年》(1992)是一个巨大的胜利。失败的螺旋式下降,是糟糕的记忆。从专业上讲,20世纪90年代与80年代正好相反。科波拉的多才多艺,似乎正在变成一种机会主义:他接连拍摄了一部关于吸血鬼的电影、一个给孩子们的神话故事,以及一部改编自畅销小说家作品的电影。然而,从这一切很容易就能看出:一个狂野的导演被驯服了。

《惊情四百年》是一个整体装饰谱系的一部分,这个谱系的亮点是《心上人》《棉花俱乐部》和《创业先锋》。科波拉甚至满足了自己对于哥特式风格的渴望,这一线索可以从《痴呆症》中的城堡,到《教父2》中塔霍湖边的房子,以及《现代启示录》中的法国庄园找到。[1] 在《惊情四百年》

[1] 为了筹备他的电影,科波拉看了所有《德古拉》(*Dracula*)小说的改编作品,也看了奥逊·威尔斯的《公民凯恩》(1941)与《午夜钟声》(*Chimes at Midnight*, 1965),以及爱森斯坦(Sergei Eizenshtein)的《恐怖的伊凡》(*Ivan the Terrible*, 1944/1958)。他在日记里写道:"最重要的事是,记住我有多喜欢和哥哥一起去看恐怖片。"(《日记1989—1993》["Diaries 1989-1993"],《投影》[*Projections*]第3期,1994年,第17页)

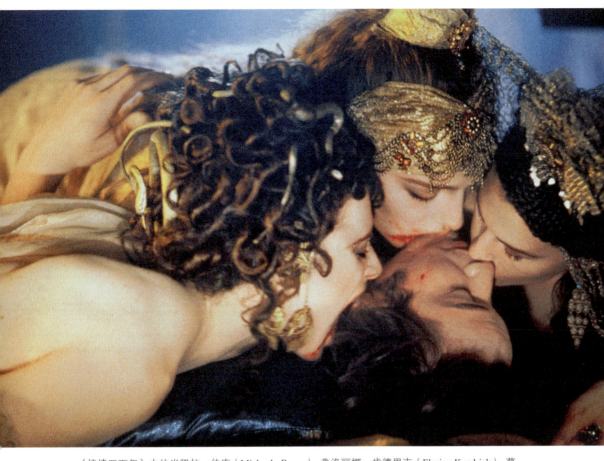

《惊情四百年》中的米凯拉·伯库（Michaela Bercu）、弗洛丽娜·肯德里克（Florina Kendrick）、莫妮卡·贝鲁奇（Monica Bellucci）和基努·里维斯（Keanu Reeves）

这部电影里，一个被布景（布景师加勒特·刘易斯［Garrett Lewis］）吞没、被戏服（日本设计师石冈瑛子［Eiko Ishioka］）淹没的个体，沦为一个拉长的影子，或是一个爬过无尽墙壁的食尸者。与德古拉伯爵惯常的冰冷僵硬的举止截然不同的是，这只野兽将身体伸展进布景，来传播它的邪恶力量。剪辑连接起相似的主题（血，阴影，圆圈），操纵着吸血鬼的变形，也在一种渴望永恒的银幕连续性中操纵着电影。

科波拉与加里·奥德曼在《惊情四百年》片场

再一次,科波拉被时间的反复无常所打动。这个吸血鬼,既老又年轻,是一个悖论,唐·维多·柯里昂的影子在其身上掠过。当他声称"我是我类中的最后一个"时,我们仿佛听到了《石花园》里幻灭的士兵的声音。另一方面,超越死亡的爱情故事,伟大的浪漫主义电影《惊情四百年》有一个显著的弱点。这个故事被爱的追求所驱动:跨越几个世纪的鸿沟,德古拉伯爵(演员贴切地名叫加里·奥德曼[Gary Oldman],一半是引诱者,一半是怪物)再次遇到了他的妻子(再次由薇诺娜·瑞德扮演)。但是,一如《心上人》,它的浪漫主义因其巨人症而失去了平衡。爱情故事在科波拉的作品里,总是一个空洞的中心。令人惊讶的是,在这一点上,科波拉不应该是一个爱情电影的导演;而应是关于婚姻,以及一个女人在一个伟大男人(《教父》)的轨道上的痛苦——但是那里没有浪漫主义——的电影的导演。

在这里,他与儿子罗曼·科波拉(Roman Coppola,负责视觉效果)度过了一段真正的快乐时光。在这里,他享受的是创造一部经典类型电影的制作条件,可以灵活多样地使用背景投影和化妆之类的东西。《惊情四百年》抵制了当时电影业引入的数字技术,对于一个通常对此有着巨大狂热的导演来说,不啻为一个悖论。但这就是他电影的全部魅力所在:从《心上人》起,他幻想着拍摄未经剪辑的故事"现场";而在《惊情四百年》

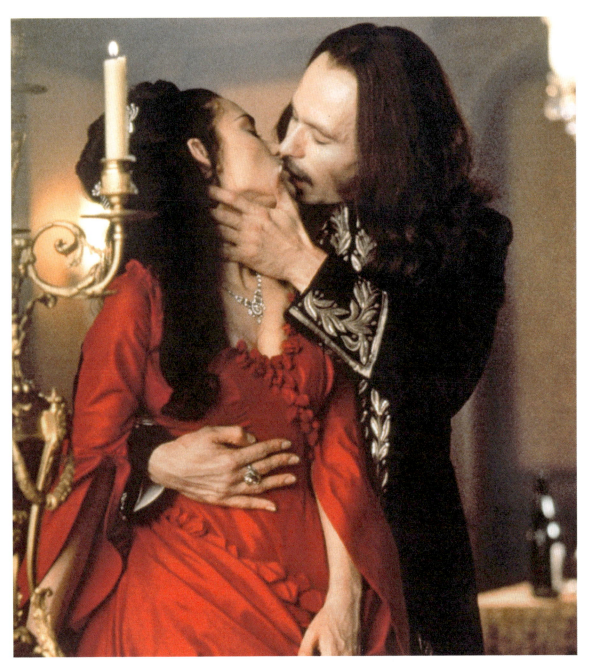

《惊情四百年》中的薇诺娜·瑞德与加里·奥德曼

这部电影里,他强制性约束自己,寻找老式的解决方法,以复原他小时候观看的吸血鬼电影的魔力。《惊情四百年》的巨大成功(全球票房2亿美元),使科波拉还清了《心上人》所欠下的债务。

十年拍了九部电影之后,科波拉终于可以休息了。他制片了肯尼斯·布拉纳(Kenneth Branagh)的《科学怪人》(*Mary Shelley's Frankenstein*,1994),同样的巴洛克(Baroque)风格;但就他自己而言,他决定退居二线。事实上,他拍了两部以当代生活为背景的电影,这是自《心上人》后他从未做过的事。你需要回到《窃听大阴谋》,二十年前,在一部科波拉电影中看看当代的街道。这是一个令人惊奇的成就:科波拉的全部作品都是倒过来拍的,故事都是面向过去讲述的。

当迪士尼把《家有杰克》(1996)交给科波拉时,他立刻从中看到了一种个人化的共鸣。一个孩子过着隐居的生活,以四倍于正常情况的速度变老(十岁时看上去像四十岁),

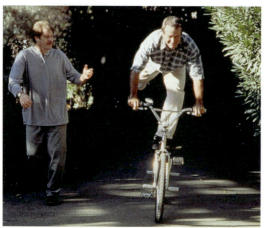

(上图)《家有杰克》中的罗宾·威廉姆斯(Robin Williams)
(下图)《家有杰克》中的布莱恩·科尔文(Brian Kerwin)与罗宾·威廉姆斯

这个故事让科波拉想起他小时候因小儿麻痹症而在床上度过的那一年。更宽泛地说，这部儿童电影显然没有任何"科波拉式"的东西，而与他痴迷于人们在不同年纪的状态有关。有人也许会想起《佩姬苏要出嫁》和《教父》电影里时间的模糊性。[1]罗宾·威廉姆斯把自己的皮肤弄得像一个十岁孩子，最后变成了一个六十八岁的老人；而扮演杰克妈妈的戴安·莲恩，从杰克出生到他十七岁，一点儿都没有变。这种真实的情感，源于所有这些与年龄有关的转变。[2]

至于其他，《家有杰克》是为孩子拍的，并没有更多的内容。合约履行得很顺利。最后一个镜头中的杰克还是一个婴儿，一如《创业先锋》最后一个镜头中的设计师还是个孩子，骑着他的自行车。回归童年，变得越来越紧迫。《创业先锋》题献给科波拉的儿子吉奥（Gio），《家有杰克》题献给他的孙女吉娅（Gia）。

科波拉的电影永远是寓言。《家有杰克》和《造雨人》（*The Rainmaker*，1997）中情节的设置更加明显，但也更轻松。《造雨人》改编自约翰·格里森姆（John Grisham）的小说[3]，是弗兰克·卡普拉（Frank Capra）式寓言的新近发展：孤独的个体与体制抗争，一如《史密斯先生到华盛顿》（*Mr. Smith Goes to Washington*，1939）。

一个新手律师与一家强大的保险公司斗争，这个大公司拒绝为一个患白血病的年轻人支付保险金。新手律师大获全胜，以至于大公司破产，无

[1]白兰度在《教父》与帕西诺在《教父3》中扮演的角色，要比他们本人老很多。《教父2》的平行剪辑，悖论般地追随着一个年轻的父亲和他成熟的儿子，由两位几乎同龄的演员——德尼罗（31岁）与帕西诺（34岁）扮演。

[2]我们看到《小教父》与《斗鱼》中的戴安·莲恩是17岁，接下来在《棉花俱乐部》中是一个年轻女人。十年后，她的样子还是那么年轻。

[3]最初的片名《约翰·格里森姆的造雨人》（*John Grisham's The Rainmaker*），一如《布莱姆·斯托克的德古拉》（*Bram Stoker's Dracula*，影片中文译名为《惊情四百年》）。科波拉尝试过各种类型，他很想拍一部"约翰·格里森姆电影"。好莱坞随后对这位小说家着了魔，出现了西德尼·波拉克执导的《糖衣陷阱》（*The Firm*，1993），艾伦·J. 帕库拉执导的《塘鹅暗杀令》（*The Pelican Brief*，1993）。

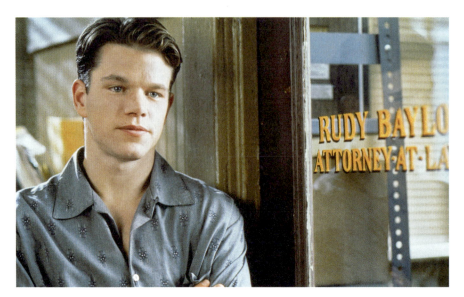

《造雨人》中的马特·达蒙

力偿还。我们眼前掠过的是对好莱坞法庭辩护戏的那些精彩时刻的巧妙概览,马特·达蒙(Matt Damon)有着詹姆斯·斯图尔特(James Stewart)的清晰目光,他与丹尼·德维托(Danny De Vito)扮演的一位失败律师的有趣合作,让这个幻灭的故事有了一种喜剧元素。

但是在朴实无华的外表之下,这部电影被夸张地风格化了:短焦镜头的使用,立体声宽银幕,俯拍与仰拍,赋予影片一种富有传奇色彩的外观,适合这个有教化意义的寓言。科波拉从来就没有谨慎行事的习惯,轻易就从闹剧转向情节剧(律师爱上了一个被丈夫虐待的女人),演员们必须倾尽全力。金融界和法律界的鲨鱼是新的吸血鬼,理想主义者是一个充满激情的年轻人,就像塔克和《教父3》中的文森特,是来推翻强权的。

在一次拍摄过程中,在立体声宽银幕电影里,科波拉把一个木偶塞到年轻病人的床上。这就像迈克·柯里昂一样,一个不知情的木偶被他的父亲所操纵,付出了惨重的代价。科波拉用一种和善而又充满讽刺的眼光看

着这一切。这也是智慧的目光？仿佛被一种平静的力量所驱使，他似乎已经从这个世界隐退了，从遥远的地方开始拍摄青春，带着青春永恒的信念。

如果不揭示它的反面——《大都会》，就不可能理解这场穿越德古拉、迪士尼、卡普拉的旅程（这是一段从未预料到的旅程）。《大都会》的准备工作，是在尽可能保密的情况下进行的。2002年，在马拉喀什（Marrakech）的一个新闻发布会上，一个消息被宣布：这部电影已经拍完并且正在剪辑中。这部电影被描绘为一部"当代生活的史诗"，有着《心上人》的模子，是科波拉打算送给他的孙辈们的一个"乐观的乌托邦"。然后就什么也没有——这个项目被放弃了。

除此之外，科波拉的一部分时间在他著名的纳帕河谷的葡萄园里度过，一部分时间用来协助制作他家族的电影。[1] 他花了很多心思和精力在自己的作品，以及他电影的DVD版上（现在发行的DVD版本增加了引人入胜的评论，尤其是盒装《教父》），并且优化了《现代启示录归来》（2001年于戛纳电影节首映）。就在他似乎把接力棒传给其他人的时候，他带着一部在罗马尼亚拍摄的电影《没有青春的青春》回归。如同《小教父》一样，青春是逃离的途径。

[1] 他的儿子罗曼以《完美女人》（CQ，2001）向新浪潮致敬；女儿索菲亚以《处女之死》（1999）、《迷失东京》（2003）、《绝代艳后》（Marie Antoinette，2005）享受着越来越大的成功，为此，科波拉自豪地代表她出席了戛纳电影节。

向永恒飞跃

杰克以四倍于正常的速度成长,是一个老得过快的孩子,他正处于人生的秋季。十七岁,但是他的身体近乎七十岁。他的脚上穿着一双红鞋,只有十岁。今天是毕业日,他的朋友们正在庆祝学校生活的结束。他们的生活就在眼前。但是我们到底在哪里?科波拉和他的布景设计师迪恩·塔沃拉里斯(Dean Tavolaris)做了一些绝妙的事:典礼在一个峡谷露天举行,这是一个建在山脊上的遥远村庄,像一座永恒之城。这是一个天堂广场的幻象,我们进入了永恒。

杰克发表了一个告别演说,带着科波拉职业信仰的光环——"让你的人生辉煌绚丽"——自从科波拉经常戴的贝雷帽出现在比尔·科

《家有杰克》场景

斯比（Bill Cosby，他在片中饰演 Lawrence Woodruff 一角）的头上，一切就更有效了。但是我们只需要一个背光的视角，就可以跨越时光，再一次飞跃。在最后一个镜头中，杰克多大了？我们被阳光晒盲了眼，在化妆和强光下，他的脸消失了。

在最后的字幕中，杰克又变成了一个永远不老的孩子。从行星的角度看，死亡伴随着生命的转瞬即逝，反之亦然。但重要的是其他方面：这个衰老得如此之快的身体是同一个身体，毫无疑问。杰克实现了科波拉最大的愿望：穿越时空，又不失一个人的完整。

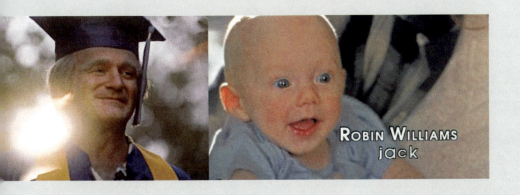

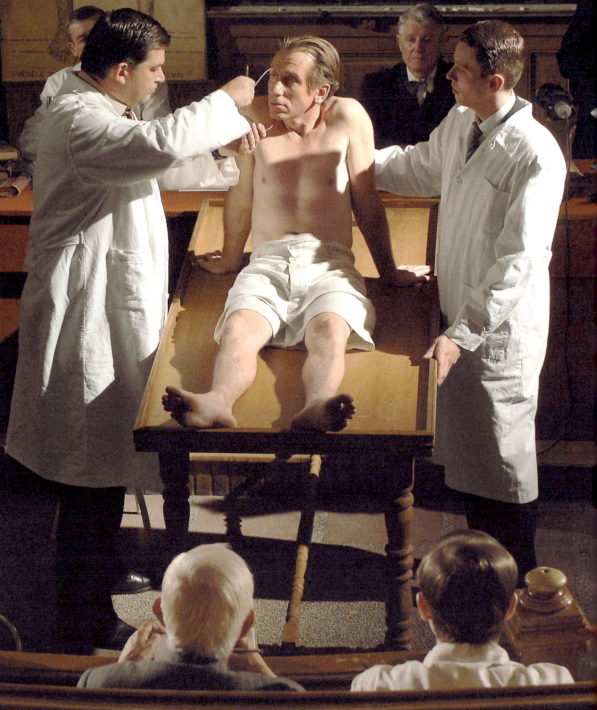

《没有青春的青春》中的蒂姆·罗斯(Tim Roth)

第五章

返老还童：

从《没有青春的青春》

到《泰特罗》

2005年,当科波拉偶然读到米尔恰·伊利亚德(Mircea Eliade)的一部中篇小说时,他已经在伟大的《大都会》项目上陷入致命的困境,小说像一面镜子,映照出迷失了方向的他。那是多米尼克·马泰(Dominic Matei)的故事,一个杰出的学者,七十岁了,仍未能完成关于语言起源的书——他唯一的书和生命的书。科波拉开始秘密地准备改编,他想把这部电影做成《大都会》的反面:预算很少,在离好莱坞很远的罗马尼亚拍摄,除了忠诚的沃尔特·默奇,其他技术人员将是罗马尼亚人。《没有青春的青春》(2007)是一个新的开始。

多米尼克教授的例子,显然是不同寻常的。他遭到电击,如同被上帝的手指点了一下,之后毫发无损地从医院出来,近乎返老还童——由此获得了重生,回来完成他的伟大著作。科波拉重演他痴迷之事的方式令人目眩。身材矮小的蒂姆·罗斯扮演的这位现代普罗米修斯,从奥林匹克山上偷了火种,挑战诸神,身上有几分迈克·柯里昂的影子,同时也与冥想隐遁和寻根的科茨上校有几分相像。多米尼

右页图:《没有青春的青春》中的蒂姆·罗斯

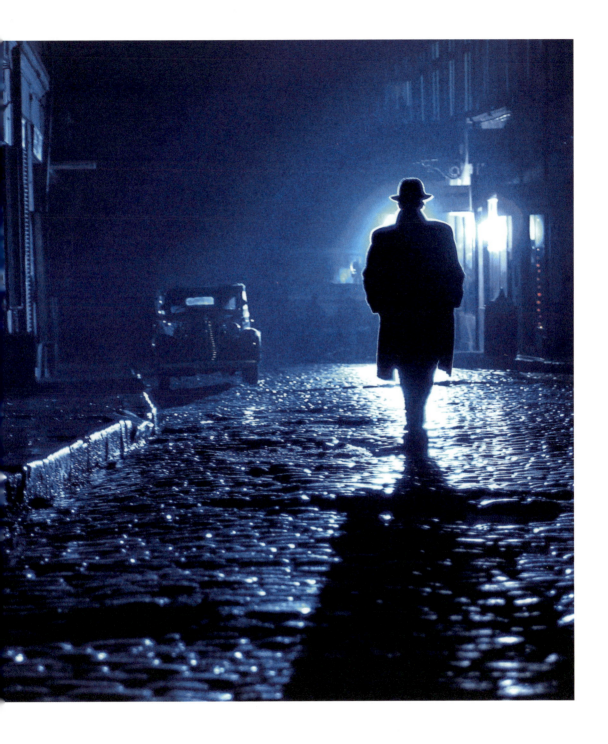

第五章 返老还童：从《没有青春的青春》到《泰特罗》

克过火的野心带来了毁灭性的影响：一个魔鬼替身的诞生，仿佛闪电把他劈成了两半；遇到一个年轻的女人，她就像一个人类的小白鼠，出于对知识的病态饥渴，多米尼克使她过早地衰老。

总之，一如杰克，多米尼克是一个时光旅行者；一如佩姬苏，他迷恋上二次机会的神话。年轻时，多米尼克为了事业抛弃了未婚妻；现在他又遇到一个女人——维罗妮卡（Veronica），由同一个女演员亚历山德拉·玛丽亚·拉那（Alexandra Maria Lara）扮演，她给了多米尼克一个赎罪的机会。最终，通过在罗马尼亚拍摄这部电影，科波拉再次发现了他的《惊情四百年》中浪漫的"特兰西瓦尼亚"（Transylvania，德古拉家族城堡的属地），并且更深入地探索了其奇妙的主题——吸血鬼，永恒之爱，以及灵魂的轮回。然而，《没有青春的青春》这部作品涉及的范围更广：维罗妮卡不仅是他初恋的替身，而且就像《惊情四百年》中的美娜（Mina），被一个漂泊的灵魂所附，穿越历史，讲梵语、古埃及语和古巴比伦语，开始回到最早的语言。

在开拍前的一个措辞优雅的声明中，科波拉解释道：就好像自己在五十岁时死去，而后重生，因此在六十六岁时，他实际上是十六岁。多米尼克就是科波拉自己：恢复了一个热忱的学生的精神劲头，一头扎进了工作。在体制外拍片，科波拉重新发现了自己对于电影和实验的热爱。从一个坚实的基础开始（他强制自己使用固定摄影机），一个镜头一个镜头地修正自己的方向，同时保持一贯的反自然主义，这将他引向梦幻般的表现

主义。

 这个故事很难归类，从1938年的罗马尼亚——多米尼克从纳粹手中逃走，他们对这个浮士德（Faust）式的突变体很感兴趣——跳到瑞士、印度和马耳他，再回到起点罗马尼亚。这个环形的情节不时被梦境打断，充满了虚构的痕迹：关于这是一部战争电影还是超英雄电影（电击使多米尼克拥有了超能力），抑或是奇幻电影（与魔鬼的契约，邪恶的翻版）的暗示，并没有得到发展，因为故事的叙述与主人公的精神困惑是平行的。

 多米尼克的人生，以碎片的形式从他的异质整体中显现出来，随着时间的流逝，他在生与死之间飘忽不定。一如既往，在黄昏时分，科波拉是最强大的。伴随着《教父2》结尾的阳台场景的回响，多米尼克发现自己和他那过早衰老的情人站在阳台上，她的头发已经灰白，两人沐浴在我们可以从《小教父》中看到的"摄影棚日落"之光中。片尾，多米尼克在咖啡馆的后室里遇到了所有的老朋友。这让我们想起维斯康蒂的《魂断威尼斯》（*Death in Venice*，1971）、赛尔乔·莱昂内（Sergio Leone）的《美国往事》（*Once Upon a Time in America*，1984）以及库布里克的《闪灵》（1980），在所有这些电影里——年老的主人公将自己封闭一个精神空间里，在那里，他可以任意投射自己的幻影和幻想。当目光投向语言起源的秘密时，这个破碎的人生就彻底回到了对失去的时间的私密探索中。

家族

通过改编《没有青春的青春》，科波拉获得了解放，同时开始准备自《窃听大阴谋》之后的第一个原创剧本：《泰特罗》(2009)。因此，《没有青春的青春》起到了新生的作用，尽管它不是一部非常成功的电影。它是一部"恢复期电影"，使科波拉能够为他真正的回归做准备。

事实上，《泰特罗》标志着向家庭故事的回归。这一主题曾确保了《教父》"三部曲"和《斗鱼》的伟大。新人阿尔登·埃伦瑞奇（Alden Ehrenreich）扮演的本尼（Bennie）对他的哥哥泰特罗（Tetro）着迷，出现在泰特罗居住的布宜诺斯艾利斯（Buenos Aires）。泰特罗本该由马特·狄龙扮演——暗示着《斗鱼》中酷酷的罗斯提·詹姆斯也许会变成一个幻想破灭的机车骑士，最后，这个角色由威严的文森特·加洛（Vincent Gallo）出演。伴随着这个兄弟的故事的，是他们与父亲的"清算"。父亲是一位著名的交响乐指挥家，总是嘲笑泰特罗想成为一名作家的愿望。

《泰特罗》的巨大成功在于，它分享了导演的特色主题，同时又呈现出一种参差不齐、不可预测的形式。起初，它就像一部室内剧，两兄弟在布

科波拉与玛丽贝尔·贝尔杜（Maribel Verdu）、阿尔登·埃伦瑞奇在《泰特罗》片场

宜诺斯艾利斯的会面没有设定明显的时期。而后，随着影片继续，它在一条急流中膨胀、扩张、喷涌而出。重新组合的"细胞"只不过是一个正在分崩离析的家庭解体的前奏。信息以一种混乱的方式传来：兄弟俩的母亲死于一场悲惨的车祸，泰特罗是目击者，他的女朋友被他的父亲抢走。暴力无处不在，闪回、梦境、戏剧表演像炸药一样贯穿整个故事，仿佛在大声喊出一个我们听不见的秘密。这个巨大的家庭秘密，将在最后的场景中被揭开；父亲的死，使这个秘密有可能被告知。

为了达到那个目的，科波拉选择用黑白胶片拍摄的这部影片，必须包含以一种完全不现实的方式来破坏空间稳定感的镜头，也必须包含那种使影片具有越来越大的歌剧宽广度的音乐。本尼完成了泰特罗正在写的书（我们在书中发现了同样的神话，一如《没有青春的青春》），两兄弟去巴塔哥尼亚（Patagonia）演出他们的戏剧。他们的南下之旅，伴随着冰山闪烁的

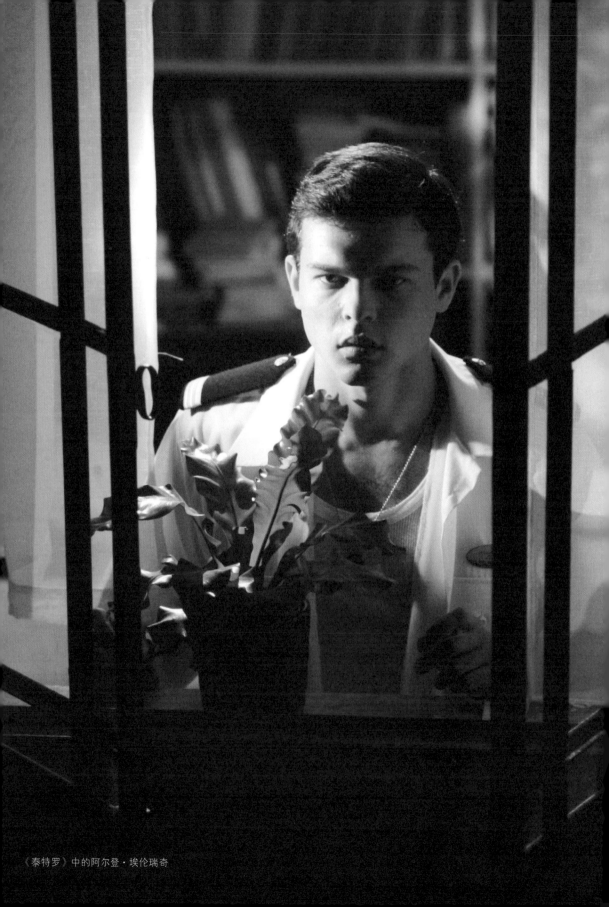

《泰特罗》中的阿尔登·埃伦瑞奇

炫目之光以及儿童合唱团的水晶之音。追随着这场寻根之旅,一个堪比《教父3》最后一段的尾声,将这个家庭故事带向终点。在父亲的公开葬礼上,管弦乐增添了气氛,泰特罗仍然穿着他第一次露面时穿的皮夹克,爬上陈列着父亲棺木的舞台,拿走了父亲手中握着的指挥棒。

一部科波拉电影,总有一个主题、一个视觉概念,《泰特罗》也不例外。在这部电影里,前者是"竞争",后者是"光"。[1]兄弟竞争的主题居于核心:既在泰特罗和弟弟之间——弟弟为泰特罗完成了他的杰作;也在指挥家父亲和他的兄弟之间(均由克劳斯·马里亚·布朗道尔[Klaus Maria Brandauer]扮演)。科波拉的灵感来自于他对哥哥的狂热崇拜,以及他父亲卡迈恩·科波拉——一位交响乐指挥家——和他叔叔之间的竞争。视觉概念"光",是指在泰特罗母亲的事故场景中令人炫目的车头灯,以及被光吸引的飞蛾,它们对着玻璃拍打着翅膀,直接隐喻着两兄弟:当他们围绕着家庭秘密盘旋时,也烧了自己的翅膀。

感人的是,这部电影以与《教父》"三部曲"相反的方式,削弱了父亲的形象。这次,父亲是一个"去势"的人,儿子放火烧了他的肖像。科波拉没有摆出一副家长的姿态,而是坚定地站在年轻人和反叛者这一边。狂野的泰特罗挥舞着斧头四处游荡,这个形象让人想起科波拉最早的电影之一《痴呆症》:同样拒绝从众。

与《没有青春的青春》相反,科波拉为他的"归来"制造了一场媒体事件。被排除在2009年戛纳电影节的竞赛单元之外后,考虑到《泰特罗》拒绝了巴塔哥尼亚电影节的荣誉,科波拉同意将这部电影作为戛纳电影节"导演双周"(Directors' Fortnight)的开幕影片。正是在那儿,跻身于年轻

[1] 西里尔·贝金(Cyril Béghin)与史蒂芬·德洛姆(Stéphane Delorme)采访,《电影手册》第651期,2009年10月。

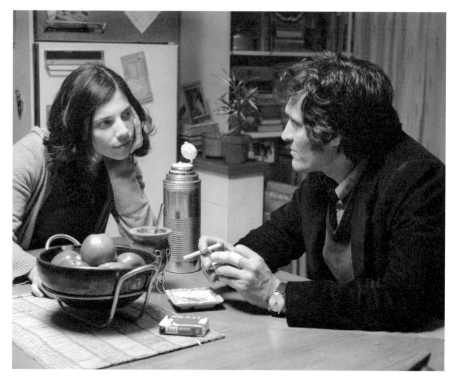

《泰特罗》中的玛丽贝尔·贝尔杜与文森特·加洛

导演当中,他希望自己的电影能被看到,因为他又一次成为一位"年轻导演"。影片上映时,他对戛纳和巴黎的热爱,意味着这部电影在法国获得了巨大的成功。它在美国也受到了好评,尽管票房明显低于他过去的好莱坞作品。科波拉已经实现了他从一开始就想做的事情——成为一位摆脱附属品标签的导演,导演、制作个人化故事,他自己是唯一的创造者。实现它,真是一段相当漫长的旅程。

科波拉在《创业先锋》片场

是什么造就了科波拉电影

首先是主题。

一如科波拉在《菲尼安的彩虹》DVD版评论音轨中所说的：电影就像"俳句"（haiku），用寥寥数语表达一种思想或一种感情。

然后是"目标"。

这是一个比"任务"更好的词，这部电影为谁而拍？如果是为自己，而不是为其他任何人，失败就会格外严重。为自己拍一部电影，可能是自大狂的心血来潮（《心上人》），也可能是一种挑战（《棉花俱乐部》）。这两个案例，都是作为实验者的导演最喜欢的实验。

科波拉的其他电影通常有一个"目标"，一个或多个目标人物：他的父亲（《菲尼安的彩虹》），他的母亲（《雨族》），他的孩子（《小教父》），他的哥哥（《斗鱼》），他死去的儿子（《石花园》《创业先锋》），他的女儿（《没有佐伊的生活》），他的孙女（《家有杰克》），或者作为整体的他的家庭（《教父》）。

为某人拍电影的想法，不是很普遍。我们必须认真看待《小教父》（也译作《局外人》）题献给他的年轻读者，以及取悦他们的修复加长版本《局外人：一部完整的小说》DVD。代表塔克家族的《创业先锋》也是如此，或者《石花园》里的美国军方。不存在背叛的问题，科波拉并没有试图智胜任何人。他也不是在履行一个合同，他只是把电影

作为一个礼物。

还有风格。

风格是根据主题来选择的，而不是像马丁·斯科塞斯那样——风格是第一位的，无论主题是伊迪丝·华顿（Edith Wharton）笔下的纽约（《纯真年代》[The Age of Innocence]）还是霍华德·休斯（Howard Hughes）的人生（《飞行家》[The Aviator]）。风格也根据"目标"来选择，与斯科塞斯的"海盗"模式不同，科波拉认为一个导演不应该伪装自己。科波拉被广泛批评的是他的易变性，不可否认，我们不可能从几个镜头中就识别出他的风格，不像斯科塞斯和德·帕尔玛那样。科波拉的风格观是：风格是可塑的，而不是它塑造了艺术家。在这个意义上，科波拉是个过时的人。他属于对风格有着浪漫痴迷、主张艺术家的主观意志之前的那个时代。"浪漫"会使主题屈服于风格，为自己创作。科波拉则会为了他的主题而调整他的风格，为他人创作。风格，是从电影史的秘密中选择的，从一百年来的电影制作所提供的风格调色板中选择的。[1]

最后是技巧。

风格不再是个人主观化的特权，而是技巧的产物。电影技巧是集体的产物，它有两个层次：亲密的伙伴，以及为一个项目临时聘请的技术人员——他们赋予每个项目独特的调性。[2]科波拉将自己视为一个交响乐队的指挥者。

有时会有一个形象。

[1] 所谓"40年代"风格是非常不同的，取决于它指涉的是黑帮片（《教父》），还是奥逊·威尔斯（《斗鱼》），抑或是广告（《创业先锋》）。

[2] 一方面，科波拉的常规伙伴有沃尔特·默奇（音效）、迪恩·塔沃拉里斯（艺术指导）、巴里·马尔金（Barry Malkin，剪辑）；另一方面，也有斯图尔特·科普兰（《斗鱼》的配乐）或石冈瑛子（《惊情四百年》的服装设计）。

这个形象是主题、风格与技巧微妙平衡的结果。《创业先锋》的形象是汽车本身;《小教父》是"一部关于日落的电影",既是光质感的象征,也是忧郁的象征;《心上人》是"一部关于霓虹灯的电影",意味着既与亮度有关,也与浮华有关。

主题总是最重要的。那么,科波拉的电影有一个普遍性的主题吗?我们可能会说,科波拉电影的主题是将自己视为神的凡人、努力使自己梦想成真的梦想家的起落。《菲安尼的彩虹》的座右铭是"追随那些追随梦想的人",因为追随自己的梦想并不是每个人都能做到的。但事实并非如此。科波拉电影的普遍性的主题是时间。《教父》《小教父》《佩姬苏要出嫁》,在"寻找失去的时间"方面走得最远。科波拉的全部作品,可以分为活力、迅速、生命力、青春(这个对他尤为重要)与衰退、忧郁和死亡,就好像生命被简化为这两个年纪。30多岁时,塔克和佩姬苏表现得就像青少年;而还不到30岁,迈克·柯里昂和机车骑士就已被岁月的重担压垮。

这两个年纪,由传承的因素连接起来。威拉德与科茨,迈克与维多,文森特与迈克,哈泽德与威洛——与其说这是一种继承(从权力角度而言),不如说这是一种传承。当父亲缺席时,就由一个垂死的少年耳语给他的小伙伴,一如《小教父》之中。

我们可以理解每一部电影是如何成为一个道德寓言的:传承必须被传播。科波拉视自己是一个父亲、一个教父;我们不仅懂得了战争是混乱的、权力使人发疯,而且这种传承把我们所有人连在一起。这是一种"孝道",但是它超越了家庭,包含着友谊、社会团结和历史。一部电影的"目标"关乎"传承",也关乎风格,因为我们从过去继承了一份正式遗产。传承,能够使我们与时间作战。

1991年9月18日,当时科波拉正在筹拍《惊情四百年》,他在

日记中写下这些话:

一个人可以被时间冻结。(One can be frozen in time.)

一个人也可以超越时间。(One can be beyond time.)

一个人可以领先于时代。(One can be ahead of time.)

一个人可以落后于时代。(One can be behind time.)

但是,没人可以不受时间限制。(But, one cannot be without time.)

……

时间不等人。(Time waits for no man.)[1]

[1] 弗朗西斯·福特·科波拉:《日记1989—1993》,第22页。

大事记

1939

4月7日生于密歇根州的底特律,是长笛演奏家兼指挥家卡迈恩·科波拉与伊塔利亚·科波拉的第三个儿子,母亲伊塔利亚曾在意大利当过演员。

1949

感染小儿麻痹症,在床上度过了一年,开始制作8毫米业余拼贴电影。

1957

在霍夫斯特拉大学开始学习戏剧,在那里科波拉遇到了未来的几位合作者,包括演员詹姆斯·凯恩。科波拉创办了一家电影俱乐部,并说星期一他要做戏剧,星期二希望自己在拍电影。看了爱森斯坦的《十月》(*October*)后,他做出这个决定。

1960

进入加州大学洛杉矶分校(UCLA)的电影学院学习,彼时学院尚处于初创阶段,科波拉对教学不甚满意。他拍了一部致敬爱森斯坦(《恐怖的伊凡》)的短片《恐怖的埃蒙》(*Aymonn the Terrible*),讲述一个自恋的

雕塑家，为自己铸造了一座三米高的雕像。有狂妄自大的迹象吗？

1961—1962

科波拉被敦促做一些更严肃的事。他为声名狼藉的"裸体"产业工作，他的名字出现在两部混合电影《今夜缠绵》《男侍者与寻欢女》中。

1962

遇到罗杰·科尔曼并成为他的助手，在他只用九天时间拍摄他的第一部真正的长片《痴呆症》之前。

1963

2月2日，与UCLA毕业生埃莉诺·尼尔结婚，科波拉是在拍《痴呆症》时认识她的。

9月17日，吉安-卡洛出生，小名吉奥。科波拉开始为"第七艺术"的《金色眼睛的映像》担任编剧，这部影片由约翰·休斯顿于1967年拍制。

1965

4月22日，第二个儿子罗曼出生。

1966

拍摄《如今你已长大》，由"第七艺术"出品。

1968

拍摄《菲尼安的彩虹》，由合并后的"华纳-第七艺术"出品。在影片主演弗雷德·阿斯泰尔看来，这是他演出的最后一部也是最差的一部歌舞片。

科波拉在《雨族》(1967)片场　科波拉在 1967 年的戛纳电影节上

1969

在多地拍摄《雨族》。10 月 14 日，在旧金山创建美国西洋镜，科波拉担任总裁，乔治·卢卡斯担任副总裁。自 1972 年起，西洋镜的总部一直在岗哨大楼。

1970

10 月 19 日，科波拉称之为"黑色星期三"。在西洋镜成立一年后，"华纳-第七艺术"在看了它制作的第一部电影——乔治·卢卡斯的《五百年后》之后撤回投资。西洋镜陷入困境，需要偿还 60 万美元的债务。

1971

科波拉凭借《巴顿将军》的剧本，赢得他的第一座奥斯卡金像奖。5 月 14 日，女儿索菲亚出生。

1972

《教父》是一个前所未有的意外成功，并赢得奥斯卡最佳影片奖。年轻的导演成为新好莱坞一代的"教父"，这部影片牢牢奠定了他在电影工业中的地位。

1973

《美国风情画》大受欢迎，由乔治·卢卡斯执导，科波拉担任制片人。

1974

科波拉收获了两个巨大成功:《窃听大阴谋》获得戛纳电影节金棕榈大奖;《教父2》在公众面前不如《教父》那么成功,但是在评论家面前却更成功,赢得六项奥斯卡金像奖,包括最佳影片和最佳导演。

1975

科波拉买下加州纳帕河谷的葡萄园。他创造了"尼鲍姆-科波拉"(Niebaum-Coppola)的名号,现在叫"卢比孔"(Rubicon)。

1976

3月1日,科波拉举家前往菲律宾,开始拍摄《现代启示录》。他原本认为只需花几个星期。

1977

5月22日,《现代启示录》拍摄的最后一天,科波拉带着"百万英尺的胶片"(250小时的素材)回到旧金山。

1979

5月13日,《现代启示录》在戛纳电影节举行全球首映。科波拉第二次赢得金棕榈大奖。

在4月的奥斯卡金像奖典礼上,科波拉宣称"电子电影"到来。

科波拉和妻子埃莉诺在1975年的奥斯卡金像奖典礼上

科波拉在《现代启示录》(1979)片场

1980

3月25日,科波拉买下位于洛杉矶的好莱坞通用片厂,将其并入西洋镜。他第一次在好莱坞有了根据地。科波拉开始制作《心上人》,这部影片完全是在他的片厂"制造"的。

1982

1月14日,科波拉在纽约无线电城音乐厅举办了《心上人》的首映。放映了两次,共6000名观众。它是个彻底的失败。

4月20日,科波拉宣告西洋镜破产。他已将总部搬到俄克拉荷马州的塔尔萨,在那里,他于3月19日开始拍摄《小教父》。拍摄期间,他与S.E.欣顿开始写《斗鱼》的剧本。

6月12日,开始《斗鱼》的拍摄。

1983—1984

《棉花俱乐部》难产。在历时4个月的拍摄之后,这部电影于1983年圣诞前夕的最后一刻拍完。影片的剪辑耗时,由几个版本拼凑而成,一年后上映,时间是1984年10月。

1985

一次又好又快的工作:《佩姬苏要出嫁》。

科波拉与儿子吉奥在1979年的戛纳电影节上

科波拉20世纪80年代早期在西洋镜工作室的银鱼货车前

科波拉在《心上人》(1982)片场

科波拉与维姆·文德斯在文德斯的《神探汉密特》(1982)片场

1986

5月26日，大儿子吉奥-卡洛在《石花园》拍摄期间的一次快艇事故中遇难。彼时，科波拉的儿媳已怀孕，生下女儿吉娅，后来的《家有杰克》题献给她。

1987

科波拉编剧并执导了《创业先锋》，标志着他与老朋友兼制片人乔治·卢卡斯的重逢。

1989—1990

科波拉花了一年时间筹备拍摄《教父3》，并与马里奥·普佐写作了剧本。10月27日，《教父3》在罗马著名的电影城（Cinecittà studios）开拍。一如之前的《教父》电影，影片于1990年圣诞节公映。索菲亚扮演柯里昂的女儿，对她的表演的尖锐批评令科波拉受伤。

1992

10月13日，《惊情四百年》公映。6天后，当科波拉在危地马拉（Guatemala）度假时，得知影片仅在一个周末就收获了3150万美元的票房，他在日记里写道："它很成功，救了我的命。"它标志着科波拉十年负债的终结。

科波拉与女儿索菲亚、妹妹塔莉娅·夏尔在《教父3》（1990）片场

科波拉在《惊情四百年》（1992）片场

1996—1997

科波拉的电影再次票房大卖:《家有杰克》,在美国获得 6000 万美元的票房,《造雨人》在美国获得 4600 万美元的票房。他巩固了自己在好莱坞的地位,开始了一个配得上他的雄心的科幻项目——《大都会》。

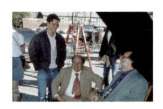

科波拉与马特·达蒙、丹尼·德维托在《造雨人》(1997)片场

1998

华纳撤销了与西洋镜的合同——计划由科波拉执导的一部皮诺曹(Pinocchio)电影,被要求偿付科波拉 8000 万美元。这是西洋镜为其 1970 年的溃败而向华纳的复仇,也是科波拉对体制的复仇,一如《造雨人》中的审判结果,科波拉最终获得胜利。

2001

《现代启示录》的一个新的导演剪辑版(《现代启示录归来》)在戛纳电影节首映并在影院公映。

2007

始于 2005 年、全部在罗马尼亚拍摄的《没有青春的青春》,在罗马电影节上首映。

2009

《泰特罗》成为戛纳电影节"导演双周"的开幕影片。

作品目录

短片

《伊奥船长》（*Captain Eo*），1986

格式：35 毫米

时长：17 分钟

演员：迈克尔·杰克逊、安杰丽卡·休斯顿（Anjelica Huston）

剧情：伊奥船长（Captain Eo）与他的船员坐太空飞船造访女巫王后。

《没有佐伊的生活》（*Life Without Zoe*），1989

编剧：弗朗西斯·福特·科波拉、索菲亚·科波拉

格式：35 毫米

时长：34 分钟

演员：希瑟·麦库姆（Heather McComb）、塔莉娅·夏尔

剧情：一个年轻的富家女在纽约游荡，试图让她的父母复合。这是《纽约故事》的一部分，另两部分是马丁·斯科塞斯执导的《生命之课》（*Life Lessons*）与伍迪·艾伦执导的《俄狄浦斯的烦恼》（*Oedipus Wrecks*）。

电视电影

《瑞普·凡·温克》（*Rip van Winkle*），1985

时长：48 分钟

演员：哈利·戴恩·斯坦通、塔莉娅·夏尔

剧情：在打了一个小盹后，瑞普·凡·温克（Rip Van Winkle）于 20 年后醒来。他的妻子已死，儿子已经长大成人。这是 HBO 电视系列剧《神话剧场》的一集，1987 年播出。

《教父：电视剧重剪版》（*The Godfather: A Novel for Television*），1977

时长：6 小时 14 分

演员：马龙·白兰度、阿尔·帕西诺、罗伯特·杜瓦尔、詹姆斯·凯恩、黛安·基顿、罗伯特·德尼罗、塔莉娅·夏尔

剧情：这个系列集合了《教父》与《教父 2》，并额外添加了一些镜头。

长片

《今夜缠绵》（*Tonight for Sure*），1961

编剧：杰瑞·沙弗（Jerry Shaffer）、弗朗西斯·福特·科波拉

摄影：杰克·希尔（Jack Hill）

剪辑：罗纳德·沃勒（Ronald Waller）

音乐：卡迈恩·科波拉

制片：弗朗西斯·福特·科波拉

时长：1 小时 15 分

演员：杰克·尚泽（Jack Schanzer）、唐纳德·肯尼（Donald Kenney）、伊

莱克特拉（Electra）、伊克提卡（Exotica）、劳拉·康奈尔（Laura Cornell）、卡拉·李（Karla Lee）

剧情：两个男孩变成了再生的基督徒，在一个脱衣舞俱乐部相遇，他们抗议淫乱。这是科波拉的短片《偷窥者》（*The Peeper*）与一部色情西部片《广阔天地》（*The Wide Open Spaces*）的结合，完成片包含了科波拉额外拍摄的一些镜头。

《男侍者与寻欢女》（*The Bellboy and the Playgirl*），1962

编剧：弗朗西斯·福特·科波拉、弗里兹·尤姆盖尔特（Fritz Umgelter）

摄影：杰克·希尔

制片：沃尔夫冈·哈特维奇（Wolfgang Hartwig）

时长：1 小时 34 分

演员：维利·弗里奇（Willy Fritsch）、凯伦·多尔（Karen Dor）、唐·肯尼（Don Kenney）、琼·威尔金森（June Wilkinson）

剧情：一位戏剧导演试图说服他的女主角出演一场淫秽场景，隔壁酒店的男侍者乔治（George）从包厢中看到这一切，开始试图讨女孩们的欢心。第一部分是黑白片，取自弗里兹·尤姆盖尔特的《罪恶始于伊芙》（*Mit Eva fing die Sünde*，1958）；第二部分是彩色片，由科波拉拍摄。

《天空的呼唤》（*Battle Beyond the Sun*），1963

导演：米哈伊尔·卡拉托佐夫（Mikhail Karzhukov）、亚历山大·科兹拉（Aleksandr Kozyr）、托马斯·柯查特（Thomas Colchart，即弗朗西斯·福特·科波拉）

编剧：米哈伊尔·卡拉托佐夫、叶夫根尼·波梅什基科夫（Yevgeni Pomeshchikov）、阿列克谢·萨赞诺夫（Aleksei Sazanov）

编剧/剪辑（美国版）：弗朗西斯·福特·科波拉

摄影：尼古拉·库尔奇斯基（Nikolai Kulchitsky）

制片：莫斯科电影制片厂、罗杰·科尔曼（美国版）

时长：1 小时 17 分

演员：伊万·彼列维捷夫（Ivan Pereverzev）、亚历山大·施沃林（Aleksandr Shvoriv）

剧情：地球的两个半球在太空中彼此竞争，抵达金星的时候，宇航员面对两个庞然大物。科波拉重写并重新剪辑了苏联电影《哭泣苍穹》，加入了他额外拍摄的一些镜头。

《痴呆症》（*Dementia 13*），1963

编剧：弗朗西斯·福特·科波拉

摄影：查尔斯·汉纳瓦尔（Charles Hannawalt）

剪辑：莫顿·土伯（Mort Tubor）、斯图尔特·奥布莱恩（Stuart O'Brien）

音乐：罗纳德·斯坦（Ronald Stein）

制片：弗朗西斯·福特·科波拉为罗杰·科尔曼

时长：1 小时 15 分

演员：威廉·坎贝尔、卢安娜·安德斯、巴特·帕顿、玛丽·米切尔（Mary Mitchell）、帕特里克·马基（Patrick Magee）

剧情：路易斯（Louis）前往公婆家继承遗产，在爱尔兰的一座城堡里，她发现了一个近亲通婚的家族，被一个孩子的死亡搅得惶恐不安。

《如今你已长大》（*You're a Big Boy Now*），1966

编剧：弗朗西斯·福特·科波拉，根据大卫·贝内迪克特斯（David Benedictus）的小说改编

摄影：安迪·拉兹洛（Andy Laszlo）

艺术指导：瓦西利·弗托鲍鲁斯（Vassele Fotopoucos）

服装设计：西奥尼·V. 阿尔德雷吉（Theoni V. Aldredge）

剪辑：阿拉姆·阿瓦基安（Aram Avakian）

制片：菲尔·费尔德曼（Phil Feldman）为"第七艺术"

时长：1 小时 36 分

演员：彼得·卡斯特纳（Peter Kastner）、伊丽莎白·哈特曼、杰拉丹·佩姬（Geraldine Page）、朱丽·哈里斯（Julie Harris）、雷普·汤恩（Rip Torn）、凯恩·布莱克（Karen Black）

剧情：一个迷恋在大学里遇到的金发女孩的男子的奇遇：纽约夜生活，他与美人的复杂关系，企图逃离父母施加的压力。

《菲尼安的彩虹》（*Finian's Rainbow*），1968

编剧：E.Y. 哈伯格（E.Y. Harburg）、弗雷德·赛义迪（Fred Saidy），根据他们的音乐剧改编

摄影：菲利普·莱斯罗普（Philip Lathrop）

艺术指导：哈嘉德·M. 布朗（Hilyard M. Brown）

服装设计：多萝西·詹金斯（Dorothy Jenkins）

剪辑：梅尔文·夏皮罗（Melvin Shapiro）

音乐：波顿·蓝恩（Burton Lane）

制片：约瑟夫·兰登为"华纳-第七艺术"

时长：2 小时 25 分

演员：弗雷德·阿斯泰尔、佩图拉·克拉克、汤米·斯蒂尔（Tommy Steele）、唐·弗兰克斯（Don Franks）、芭芭拉·汉考克（Barbara Hancock）

剧情：一个父亲和女儿偷了小岛上的仙女的金子，将它埋在附近的诺克斯城堡，使其繁殖。他们在彩虹谷定居，在那里，白人和黑人平等相处。

《雨族》（*The Rain People*），1969

编剧：弗朗西斯·福特·科波拉

摄影：威尔默·巴特勒（Wilmer Butler）

艺术指导：里昂·埃里克森（Leon Ericksen）

剪辑：布莱基·马尔金（Blackie Malkin）

声音剪辑：沃尔特·默奇

音乐：罗纳德·斯坦

制片：巴特·帕顿、罗纳德·科尔比（Ronald Colby）为美国西洋镜，"华纳-第七艺术"

时长：1小时41分

演员：詹姆斯·凯恩、雪莉·奈特、罗伯特·杜瓦尔、玛丽亚·齐默特（Marya Zimmet）、汤姆·阿尔德雷吉（Tom Aldredge）

剧情：一个怀孕的女人离家出走，在路上遇到一个不是很聪明的前足球运动员。她一直跟他在一起，照顾他，又试图摆脱他。

《教父》（*The Godfather*），1972

编剧：马里奥·普佐、弗朗西斯·福特·科波拉，根据马里奥·普佐的小说改编

摄影：戈登·威利斯

音效：克里斯托夫·纽曼（Christopher Newman）

艺术指导：迪恩·塔沃拉里斯

服装设计：安娜·希尔·约翰斯通（Anna Hill Johnstone）

剪辑：威廉·雷诺兹（William Reynolds）、彼得·津纳（Peter Ziner）

音乐：尼诺·罗塔、卡迈恩·科波拉

后期制作顾问：沃尔特·默奇

制片：阿尔贝特·S.鲁迪（Albert S. Ruddy）为派拉蒙

时长：2 小时 55 分

演员：马龙·白兰度、阿尔·帕西诺、詹姆斯·凯恩、理查德·卡斯特尔诺（Richard Castellano）、罗伯特·杜瓦尔、斯特林·海登、约翰·马利（John Marley）、理查德·康特（Richard Conte）、艾尔·勒提埃里（Al Lettieri）、黛安·基顿、阿贝·维高达（Abe Vigoda）、塔利娅·夏尔、约翰·凯泽尔、吉亚尼·罗素（Gianni Russo）

剧情：唐·维多·柯里昂是德高望重的教父。但是当他拒绝涉足毒品交易时，纽约五大家族联手反击他。衰弱而又元气大伤的唐将接力棒交给最小的儿子迈克，迈克发起进攻。父亲去世后，迈克成为新教父。

《窃听大阴谋》（*The Conversation*），1974

编剧：弗朗西斯·福特·科波拉

摄影：比尔·巴特勒（Bill Butler）

艺术指导：迪恩·塔沃拉里斯

服装设计：爱吉·格拉德·罗杰斯（Aggie Guerard Rodgers）

剪辑与混音：沃尔特·默奇

音乐：大卫·夏尔（David Shire）

制片：弗朗西斯·福特·科波拉、弗雷德·鲁斯（Fred Roos）为西洋镜、派拉蒙

时长：1 小时 53 分

演员：吉恩·哈克曼、约翰·凯泽尔、艾伦·加菲尔德（Alan Garfield）、弗雷德里克·福瑞斯特、辛迪·威廉姆斯（Cindy Williams）、哈里森·福特、罗伯特·杜瓦尔

剧情：一家大公司的老板雇用了哈里·考尔去监听他的妻子与她的情人。考尔的录音显示两人感到来自她丈夫的威胁。考尔饱受以前事件的折磨，但这一次仍然无法阻止谋杀的发生。讽刺的是，考尔弄错了这起阴谋：是

这对男女，想除掉她的丈夫。

《教父 2》(The Godfather: Part II)，1974
编剧：马里奥·普佐、弗朗西斯·福特·科波拉，根据马里奥·普佐的小说改编
摄影：戈登·威利斯
艺术指导：迪恩·塔沃拉里斯
服装设计：西奥多拉·范·朗克尔（Theadora Van Runkle）
剪辑：彼得·津纳、巴里·马尔金、理查德·马克斯（Richard Marks）
声音剪辑：沃尔特·默奇
音乐：尼诺·罗塔、卡迈恩·科波拉
制片：弗朗西斯·福特·科波拉为西洋镜、派拉蒙
时长：3 小时 20 分
演员：阿尔·帕西诺、罗伯特·德尼罗、罗伯特·杜瓦尔、黛安·基顿、约翰·凯泽尔、塔莉娅·夏尔、李·斯特拉斯伯格、迈克尔·V. 格佐
剧情：维多·柯里昂在 20 世纪 20 年代纽约的年轻时代，与迈克对权力日益增长的贪欲和偏执平行展示。现在，迈克与家人住在内华达，他计划向拉斯维加斯与古巴扩大他的影响力。在古巴革命的背景中，迈克得知哥哥弗雷多背叛了他。

《现代启示录》(Apocalypse Now)，1979
编剧：约翰·米利厄斯、弗朗西斯·福特·科波拉，根据约瑟夫·康拉德的小说《黑暗的心》改编
叙事：麦克尔·赫尔（Michael Herr）
摄影：维托里奥·斯托拉罗
音效：沃尔特·默奇

艺术指导：迪恩·塔沃拉里斯、安吉洛·格雷厄姆（Angelo Graham）

服装设计：查尔斯·E. 詹姆斯（Charles E. James）

剪辑：理查德·马克斯、沃尔特·默奇、杰拉尔德·B. 格林伯格（Gerald B. Greenberg）、丽莎·费治文（Lisa Fruchtman）、巴里·马尔金

剪辑（加长版）：沃尔特·默奇

声音剪辑（加长版）：迈克尔·基什伯格（Michael Kirchberger）

音乐：卡迈恩·科波拉、弗朗西斯·福特·科波拉

制片：弗朗西斯·福特·科波拉为西洋镜，联美（United Artists）

制片（加长版）：金·奥布里（Kim Aubry）为美国西洋镜，米拉麦克斯（Miramax）

时长：2小时33分（加长版为3小时12分）

演员：马丁·辛、马龙·白兰度、罗伯特·杜瓦尔、弗雷德里克·福瑞斯特、艾伯特·霍尔（Albert Hall）、山姆·伯顿斯、拉里·菲什伯恩（Larry Fishburne）、丹尼斯·霍珀、哈里森·福特以及克里斯蒂安·马昆德（Christian Marquand）与奥萝尔·克莱芒（在加长版中）

剧情：越战期间，上尉威拉德奉命除掉失控的科茨上校。威拉德逆流而上，向科茨藏身的柬埔寨进发，遭遇了无数惊人之见。2001年，加长版《现代启示录归来》上映。

《心上人》（One from the Heart），1982

编剧：阿米恩·伯恩斯坦（Armyan Bernstein）、弗朗西斯·福特·科波拉

摄影：维托里奥·斯托拉罗

音效：理查德·贝格斯（Richard Beggs）

艺术指导：迪恩·塔沃拉里斯

服装设计：鲁斯·莫利（Ruth Morley）

剪辑：安妮·戈尔沙特（Anne Goursaud）

音乐：汤姆·威兹

制片：格雷·弗雷德里克森（Gray Frederickson）、弗雷德·鲁斯为西洋镜，哥伦比亚

时长：1小时41分

演员：弗雷德里克·福瑞斯特、特瑞·加尔、劳尔·朱力亚、娜塔莎·金斯基、莱妮·卡赞（Lainie Kazan）、哈利·戴恩·斯坦通

剧情：汉克（Hank）与弗兰妮（Frannie）决定分手。在拉斯维加斯的明亮之光下，汉克邂逅了一位迷人的马戏团女郎，弗兰妮则遇到了一个风度翩翩的作家。不过，远方的短暂吸引，最终带来了两人的和好如初。

《小教父》（The Outsiders），1983

编剧：凯瑟琳·克努特森·罗斯威尔（Kathleen Knutsen Roswell），根据 S. E. 欣顿的小说改编

摄影：史蒂芬·H. 布鲁姆

艺术指导：迪恩·塔沃拉里斯

服装设计：玛姬·鲍尔斯（Marge Bowers）

剪辑：安妮·戈尔沙特

剪辑（加长版）：鲍伯·邦兹（Bob Bonz）、梅莉莎·肯特（Melissa Kent）

音乐：卡迈恩·科波拉

音乐（加长版）：理查德·贝格斯

制片：弗雷德·鲁斯、格雷·弗雷德里克森为西洋镜，华纳兄弟

制片（加长版）：弗朗西斯·福特·科波拉、金·奥布里为西洋镜

时长：1小时31分（加长版1小时53分）

演员：C. 托马斯·豪威尔、马特·狄龙、拉尔夫·马基奥、帕特里克·斯威兹（Patrick Swayze）、罗伯·劳（Rob Lowe）、艾米利奥·艾斯特维兹

（Emilio Estevez）、汤姆·克鲁斯（Tom Cruise）、戴安·莲恩、莱夫·盖瑞（Leif Garrett）

剧情：北帮与南帮是对手。南帮小孩来自富裕家庭。北帮的波尼博伊与强尼杀了一个南帮成员，被迫躲到乡下，但是注定会被抓住。加长版的影片标题是《局外人：一部完整的小说》，2005 年发行 DVD，恢复了导演的剪辑与卡迈恩·科波拉的音乐——来自 20 世纪 60 年代的经典摇滚乐。

《斗鱼》（*Rumble Fish*），1983

编剧：S. E. 欣顿、弗朗西斯·福特·科波拉，根据 S. E. 欣顿的小说改编

摄影：史蒂芬·H. 布鲁姆

音效：大卫·帕克（David Parker）

艺术指导：迪恩·塔沃拉里斯

服装设计：玛姬·鲍尔斯

剪辑：巴里·马尔金

音乐：斯图尔特·科普兰

制片：弗雷德·鲁斯、道格·克莱伯恩（Doug Claybourne）为西洋镜，环球片厂

时长：1 小时 34 分

演员：马特·狄龙、米基·洛克、戴安·莲恩、丹尼斯·霍珀、文森特·斯帕洛（Vincent Spano）、尼古拉斯·凯奇、克里斯托夫·潘（Christopher Penn）、拉里·菲什伯恩、汤姆·威兹

剧情：罗斯提·詹姆斯崇拜他的哥哥机车骑士——前社区之王。哥哥从加州回来后充满了幻灭感，告诉罗斯提做一个帮派老大毫无意义，他应该离开帮派。

《棉花俱乐部》(*The Cotton Club*),1984

编剧:威廉·肯尼迪(William Kennedy)、弗朗西斯·福特·科波拉、马里奥·普佐

摄影:史蒂芬·戈德布拉特(Stephen Goldblatt)

音效:爱德华·拜尔(Edward Beyer)

艺术指导:理查德·希尔伯特(Richard Sylbert)

服装设计:米兰拉·坎农诺(Milena Canonero)

剪辑:巴里·马尔金、罗伯特·Q.洛维特(Robert Q. Lovett)

音乐:约翰·巴里(John Barry)、鲍勃·威尔伯(Bob Wilber)

制片:罗伯特·埃文斯为西洋镜,猎户座影业(Orion)

时长:2小时9分

演员:理查·基尔、格雷戈里·海因斯(Gregory Hines)、戴安·莲恩、罗内蒂·麦基(Lonette Mckeen)、鲍勃·霍斯金斯(Bob Hoskins)、詹姆斯·瑞马尔(James Remar)、尼古拉斯·凯奇

剧情:1928年的纽约哈莱姆区(Harlem),棉花俱乐部里有着踢踏舞与枪炮的背景。小号手迪西(Dixie)受雇于黑帮老大照顾他的情妇,却爱上了她。

《佩姬苏要出嫁》(*Peggy Sue Got Married*),1986

编剧:杰瑞·莱赫特林(Jerry Leichtling)、阿琳·萨纳(Arlene Sarner)

摄影:乔丹·克隆威斯(Jordan Cronenweth)

音效:迈克尔·基什伯格

艺术指导:迪恩·塔沃拉里斯

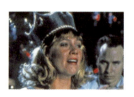

服装设计:西奥多拉·范·朗克尔

剪辑:巴里·马尔金

音乐:约翰·巴里

制片:保罗·R.古里安(Paul R. Gurian)为西洋镜,三星影业(Tri-Star)

时长：1小时44分

演员：凯瑟琳·特纳、尼古拉斯·凯奇、巴里·米勒（Barry Miller）、凯瑟琳·希克斯（Catherine Hicks）、琼·艾伦（Joan Allen）、凯文·J.奥康纳（Kevin J. O'Connor）、金·凯瑞（Jim Carrey）、芭芭拉·哈里斯（Barbara Harris）、唐·默里（Don Murray）、莫琳·奥沙利文（Maureen O'Sullivan）、索菲亚·科波拉

剧情：佩姬苏打算与查理离婚，两人从中学就在一起了。在纪念25周年的中学聚会上，佩姬苏发现自己神奇地穿越到了过去。她决心不再犯相同的错误，拒绝了孩子气的查理。但是当你结婚了，这就是一辈子的事。

《石花园》（Gardens of Stone），1987

编剧：罗纳德·巴斯（Ronald Bass），根据尼古拉斯·普罗菲特（Nicholas Proffitt）的小说改编

摄影：乔丹·克隆威斯

音效：理查德·贝格斯

艺术指导：迪恩·塔沃拉里斯

服装设计：薇拉·金（Willa Kim）、茱迪安娜·马科夫斯基（Judiana Makovsky）

剪辑：巴里·马尔金

音乐：卡迈恩·科波拉

制片：迈克尔·I.利维（Michael I. Levy）、弗朗西斯·科波拉为三星影业

时长：1小时51分

演员：詹姆斯·凯恩、安杰丽卡·休斯顿、詹姆斯·厄尔·琼斯（James Earl Jones）、D. B. 斯威尼、迪恩·斯托克威尔（Dean Stockwell）、玛丽·斯图尔特·马斯特森（Mary Stuart Masterson）、山姆·伯顿斯

剧情：哈泽德是越战退伍老兵，现在看守阿灵顿国家公墓。他的生活被一

个希望参加越战的年轻新兵的到来，彻底打乱了。

《创业先锋》（*Tucker: The Man and His Dream*），1988

编剧：阿诺德·舒曼（Arnold Schulman）、大卫·塞德勒（David Seidler）

摄影：维托里奥·斯托拉罗

音效：理查德·贝格斯

艺术指导：迪恩·塔沃拉里斯

服装设计：米兰拉·坎农诺

剪辑：普里西拉·内德（Priscilla Nedd）

音乐：乔·杰克逊（Joe Jackson）

制片：弗雷德·鲁斯、弗雷德·福克斯（Fred Fuchs）为卢卡斯影业，西洋镜，派拉蒙

时长：1 小时 51 分

演员：杰夫·布里吉斯、琼·艾伦、马丁·兰道（Martin Landau）、弗雷德里克·福瑞斯特、岩松信（Mako Iwamatsu）、伊莱亚斯·科泰斯（Elias Koteas）、克里斯汀·史莱特（Christian Slater）、劳埃德·布里吉斯（Lloyd Bridges）、迪恩·斯托克威尔

剧情：塔克有一个纯粹的梦——生产他的鱼雷旅行车。他展开这个计划时没有资金，只有朋友和家人的帮助。底特律的大汽车生产商将这个发明天才视为威胁，百般阻挠。最终只有 50 辆鱼雷问世。

《教父 3》（*The Godfather: Part III*），1990

编剧：马里奥·普佐、弗朗西斯·福特·科波拉

摄影：戈登·威利斯

音效：理查德·贝格斯

艺术指导：迪恩·塔沃拉里斯

服装设计：米兰拉·坎农诺

剪辑：巴里·马尔金、丽莎·费治文、沃尔特·默奇

音乐：卡迈恩·科波拉

制片：弗朗西斯·福特·科波拉为西洋镜，派拉蒙

时长：2小时41分

演员：阿尔·帕西诺、黛安·基顿、塔莉娅·夏尔、安迪·加西亚、索菲亚·科波拉、伊莱·瓦拉赫（Eli Wallach）、乔·曼特纳（Joe Mantegna）、布里吉特·方达（Bridget Fonda）、雷夫·瓦朗（Raf Vallone）、约翰·沙维奇（John Savage）

剧情：1979年，自哥哥弗雷多死后，迈克·柯里昂就在寻求救赎。为了终结非法生意，他与梵蒂冈做交易，但其他纽约家族都不同意。他在狂野的侄子文森特那里找到了支持，文森特爱上了迈克的女儿玛丽，但这是一份被禁止的爱情。

《惊情四百年》（*Bram Stoker's Dracula*），1992

编剧：詹姆斯·V. 哈特（James V. Hart），根据布莱姆·斯托克的小说改编

摄影：迈克尔·包豪斯（Michael Ballhaus）

音效：大卫·斯通（David Stone）

艺术指导：加勒特·刘易斯

服装设计：石冈瑛子

特效：罗曼·科波拉

剪辑：尼古拉斯·C. 史密斯（Nicholas C. Smith）、格伦·斯坎特伯里（Glenn Scantlebury）、安妮·戈尔沙特

音乐：沃伊切赫·基拉尔（Wojciech Kilar）

制片：弗朗西斯·福特·科波拉、弗雷德·福克斯、查尔斯·穆尔维西尔（Charles Mulvehill）为西洋镜，哥伦比亚

时长：2 小时 3 分

演员：加里·奥德曼、薇诺娜·瑞德、安东尼·霍普金斯、基努·里维斯、萨蒂·弗洛斯特（Sadie Frost）、汤姆·威兹、理查德·E. 格兰特（Richard E. Grant）、加利·艾尔维斯（Cary Elwes）、比利·坎贝尔（Billy Campbell）

剧情：这是一个穿越时光的爱情故事。1492 年，德古拉伯爵失去了妻子伊丽莎白（Elisabeta），注定要永生。四百年后，这个吸血鬼在美娜身上再次找到了她。

《家有杰克》（*Jack*），1996

编剧：詹姆斯·德莫纳克（James Demonaco）、加里·纳多（Gary Nadeau）

摄影：约翰·托尔（John Toll）

艺术指导：迪恩·塔沃拉里斯

服装设计：艾姬·古拉德·罗杰斯（Aggie Guerard Rodgers）

剪辑：巴里·马尔金

制片：里卡多·梅斯特雷斯（Ricardo Mestres）、弗雷德·福克斯、弗朗西斯·福特·科波拉为西洋镜，博伟影业（Buena Vista）

时长：1 小时 53 分

演员：罗宾·威廉姆斯、戴安·莲恩、詹妮弗·洛佩兹（Jennifer Lopez）、布莱恩·科尔文、法兰·德瑞雪（Fran Dreschler）、比尔·科斯比

剧情：十岁的杰克患上一种病，以四倍于正常的速度长大，最初被他的同龄人排斥，他努力使自己融入其中。不过，看上去像个成年人也有好处。但是四倍于正常人的成长速度，也意味着以同样的速度老去。

《造雨人》（*John Grisham's The Rainmaker*），1997

编剧：弗朗西斯·福特·科波拉，根据约翰·格里森姆的小说改编

叙事：迈克尔·霍尔（Michael Herr）

摄影：约翰·托尔

艺术指导：霍华德·卡明斯（Howard Cummings）

服装设计：艾姬·古拉德·罗杰斯

剪辑：巴里·马尔金

音乐：埃尔默·伯恩斯坦（Elmer Bernstein）

制片：迈克尔·道格拉斯（Michael Douglas）、史蒂文·鲁瑟（Steven Reuther）、弗雷德·福克斯为西洋镜、派拉蒙

时长：2小时10分

演员：马特·达蒙、克莱尔·丹尼斯（Claire Danes）、乔恩·沃特（Jon Voight）、玛丽·凯·普莱斯（Mary Kay Place）、米基·洛克、丹尼·德维托、迪恩·斯托克威尔、特蕾莎·怀特（Teresa Wright）、丹尼·格洛弗（Danny Glover）

剧情：一个年轻律师与一家大保险公司抗争，大公司拒绝支付一个患有白血病的男子的医药费。男子死了，但是年轻律师的胜利粉碎了大公司，致使它破产。

《没有青春的青春》(Youth Without Youth), 2007

编剧：弗朗西斯·福特·科波拉，根据米尔恰·伊利亚德（Mircea Eliade）的小说改编

摄影：小米哈伊·马拉迈尔（Mihai Malaimare）

音效：米哈伊·博戈斯（Mihai Bogos）

艺术指导：卡林·巴布拉（Calin Papura）

服装设计：格洛丽亚·巴布拉（Gloria Papura）

剪辑：沃尔特·默奇

音乐：奥斯瓦尔多·格利约夫（Osvaldo Golijov）

制片：弗朗西斯·福特·科波拉

时长：2小时1分

演员：蒂姆·罗斯、亚历山德拉·玛丽亚·拉那、布鲁诺·甘茨（Bruno Ganz）、安德烈·汉尼克（Andre Hennicke）、马赛尔·尤里斯（Marcel Iures）、亚历山德拉·皮里西（Alexandra Pirici）

剧情：在布加勒斯特（Bucharest），二战前夕，多米尼克教授正欲自杀时遭电击。难以解释的是，他走出医院时不仅毫发未损，反而返老还童。他已经 70 多岁了，但现在却有着 25 岁的身体。他得以完成他的巨著，一本关于语言起源的书。

《泰特罗》（Tetro），2009

编剧：弗朗西斯·福特·科波拉

摄影：小米哈伊·马拉迈尔

音效：文森特·德利亚（Vincent d'Elia）

艺术指导：塞巴洛蒂安·奥冈比德（Sebelowtián Orgambide）

服装设计：塞西莉亚·蒙蒂（Cecilia Monti）

剪辑：沃尔特·默奇

音乐：奥斯瓦尔多·格利约夫

制片：美国西洋镜

时长：2 小时 7 分

演员：文森特·加洛、阿尔登·埃伦瑞奇、玛丽贝尔·贝尔杜、克劳斯·马里亚·布朗道尔、卡门·毛拉（Carmen Maura）、罗德里格·德拉·塞尔纳（Rodrigo De la Serna）、蕾蒂西亚·布雷戴斯（Leticia Brédice）

剧情：本尼与哥哥重逢，哥哥现在在布宜诺斯艾利斯过着自我放逐的生活，在这里他把自己的名字改为"泰特罗"。他们的重逢揭开了泰特罗试图逃离的一切：他渴望成为一个作家的愿望，他父亲（一个著名的交响乐指挥家）的巨大影响，他母亲的死。神秘的家庭悲剧正是他离开的原因。

仅作为制片人

《恐怖古堡》（*The Terror*，1963）
　　　　　　　　——罗杰·科尔曼执导

《雨族的拍摄》（*The Making of "The Rain People"*，1969）
　　　　　　　　——乔治·卢卡斯执导

《五百年后》（*THX 1138*，1971）
　　　　　　　　——乔治·卢卡斯执导

《美国风情画》（*American Graffiti*，1973）
　　　　　　　　——乔治·卢卡斯执导

《黑神驹》（*The Black Stallion*，1979）
　　　　　　　　——卡罗尔·巴拉德（Carroll Ballard）执导

《影子武士》（*Kagemusha*，1980）
　　　　　　　　——黑泽明（Akira Kurosawa）执导

《脱逃神童》（*The Escape Artist*，1982）
　　　　　　　　——凯莱布·德夏奈尔（Caleb Deschanel）执导

《神探汉密特》（*Hammett*，1982）
　　　　　　　　——维姆·文德斯执导

《黑神驹 2》（*The Black Stallion Returns*，1983）
　　　　　　　　——罗伯特·达尔瓦（Robert Dalva）执导

《三岛由纪夫传》(*Mishima: A Life in Four Chapters*，1985)

——保罗·施拉德（Paul Schrader）执导

《狮心王理查》(*Lionheart*，1987)

——富兰克林·J. 沙夫纳执导

《硬汉不跳舞》(*Tough Guys Don't Dance*，1987)

——诺曼·梅勒（Norman Mailer）执导

《变形生活》(*Powaqqatsi*，1988)

——高佛雷·雷吉奥（Godfrey Reggio）执导

《等到春天，班迪尼》(*Wait Until Spring, Bandini*，1989)

——多米尼克·德鲁德尔（Dominique Deruddere）执导

《超越极速》(*Wind*，1992)

——卡罗尔·巴拉德执导

《破烂圣诞节》(*The Junky's Christmas*，1993)

——尼克·唐金（Nick Donkin）与麦露迪·麦克丹尼尔（Melodie McDaniel）执导

《秘密花园》(*The Secret Garden*，1993)

——阿格涅丝卡·霍兰（Agnieszka Holland）执导

《天生爱情狂》(*Don Juan DeMarco*，1994)

——杰里米·莱文（Jeremy Leven）执导

《科学怪人》(*Mary Shelley's Frankenstein*，1994)

——肯尼斯·布拉纳（Kenneth Branagh）执导

《穿梭阴阳恋》(*Haunted*，1995)

——刘易斯·吉尔伯特（Lewis Gilbert）执导

《玉米田的天空》(*My Family*，1995)

——格雷戈里·纳瓦（Gregory Nava）执导

《巴迪》(*Buddy*，1997)

——卡罗琳·汤普森（Caroline Thompson）执导

《我的血腥婚礼》(*Lanai-Loa*，1998)

——胡雪桦执导

《佛罗伦萨人》(*The Florentine*，1999)

——尼克·斯塔利亚诺(Nick Stagliano)执导

《爱人！别跑》(*Goosed*，1999)

——阿莱塔·查佩尔(Aleta Chappelle)执导

《断头谷》(*Sleepy Hollow*，1999)

——蒂姆·波顿(Tim Burton)执导

《第三个奇迹》(*The Third Miracle*，1999)

——阿格涅丝卡·霍兰执导

《处女之死》(*The Virgin Suicides*，1999)

——索菲亚·科波拉执导

《完美女人》(*CQ*，2001)

——罗曼·科波拉执导

《惊心食人族》(*Jeepers Creepers*，2001)

——维克多·萨尔瓦(Victor Salva)执导

《终止不幸》(*No Such Thing*，2001)

——霍尔·哈特利(Hal Hartley)执导

《暹罗王后》(*Presents: The Legend of Suriyothai*，2001)

——查崔查勒姆·尧克尔(Chatrichalerm Yukol)执导

《她不笨，她是我老婆》(*Pumpkin*，2002)

——安东尼·艾布拉斯(Anthony Abrams)、亚当·拉森·布罗德(Adam Larson Broder)执导

《杀手探戈》(*Assassination Tango*，2002)

——罗伯特·杜瓦尔执导

《惊心食人族2》(*Jeepers Creepers 2*，2003)

——维克多·萨尔瓦执导

《迷失东京》（*Lost in Translation*，2003）

　　　　　　——索菲亚·科波拉执导

《金赛性学教授》（*Kinsey*，2004）

　　　　　　——比尔·康顿（Bill Condon）执导

《特务风云》（*The Good Shepherd*，2006）

　　　　　　——罗伯特·德尼罗执导

《绝代艳后》（*Marie Antoinette*，2006）

　　　　　　——索菲亚·科波拉执导

《在某处》（*Somewhere*，2010）

　　　　　　——索菲亚·科波拉执导

《在路上》（*On the Road*，2011）

　　　　　　——沃尔特·塞勒斯（Walter Salles）执导

精选书目

奥利维耶·阿萨亚斯（Olivier Assayas）、丽萨·布洛赫·莫朗热（Lise Bloch Morhange）、塞奇·图比亚纳（Serge Toubiana）：《西洋镜：弗朗西斯·福特·科波拉访谈》（"Zootrope Studios: Entretien avec Francis F. Coppola"），载《电影手册》第334—335期，1982年4月。

彼得·比斯金：《逍遥骑士，愤怒公牛》，西蒙与舒斯特出版社（Simon & Schuster），纽约，1999年。

埃莉诺·科波拉：《记录：关于〈现代启示录〉》，西蒙与舒斯特出版社，纽约，1979年；Limelight出版社再版，新泽西，1995年。

弗朗西斯·福特·科波拉：《日记1989—1993》，载《投影》第3期，费伯-费伯出版社（Faber & Faber），伦敦，1994年。

迈克尔·翁达杰：《对话：沃尔特·默奇与电影剪辑的艺术》，科诺夫出版社，纽约，2002年。

吉恩·D. 菲利普斯（Gene D. Phillips）：《〈教父〉：亲密的弗朗西斯·福特·科波拉》（*The Godfather: The Intimate Francis Ford Coppola*），肯塔基大学出版社（The University Press of Kentucky），莱星顿（Lexington），2004年。

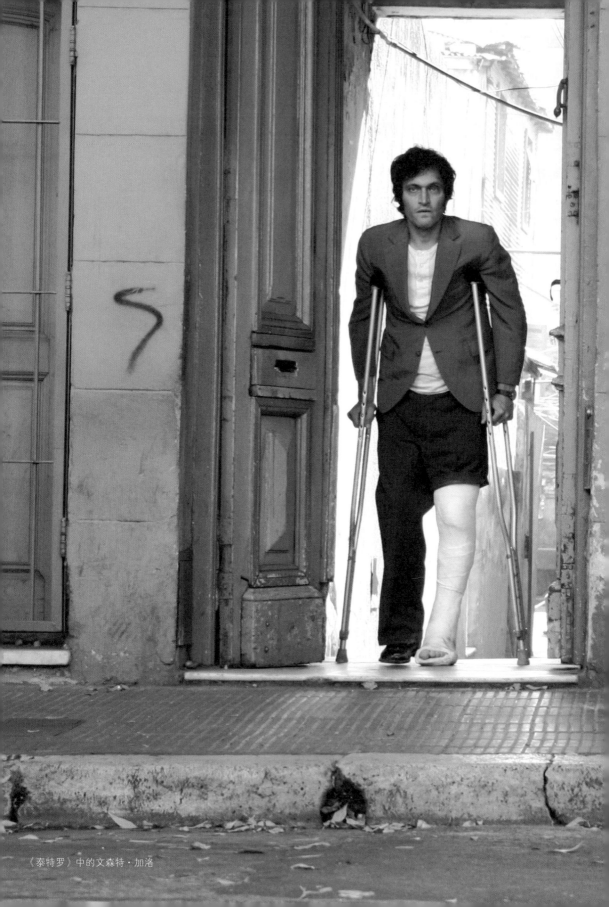

《泰特罗》中的文森特·加洛

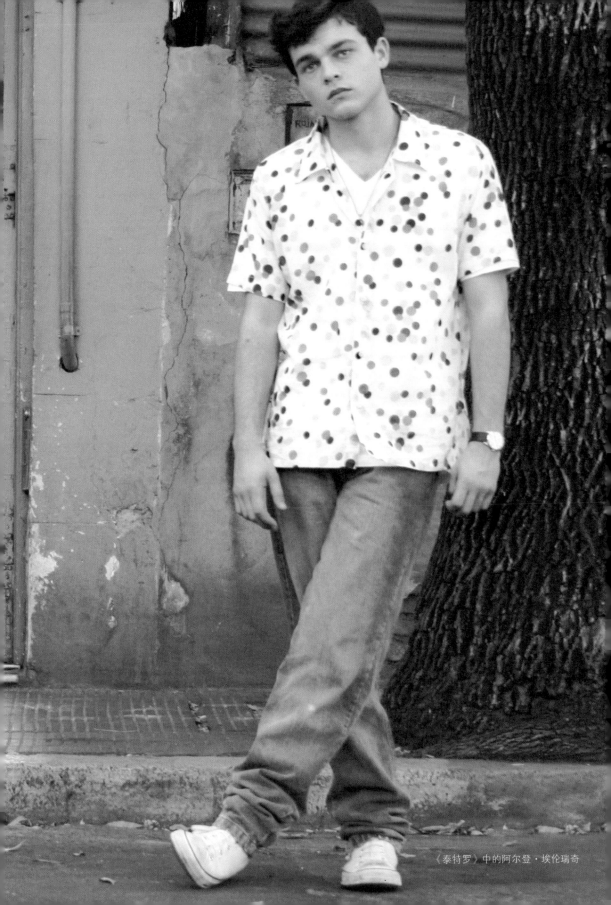

《泰特罗》中的阿尔登·埃伦瑞奇

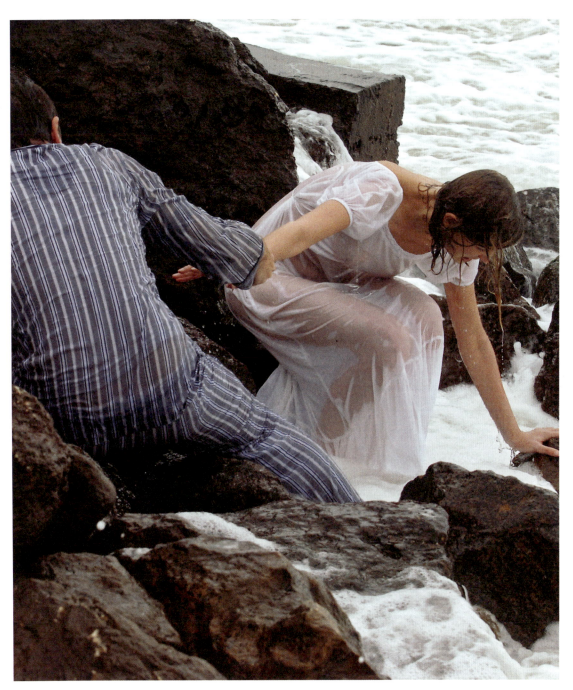

《没有青春的青春》中的蒂姆·罗斯与亚历山德拉·玛丽亚·拉那